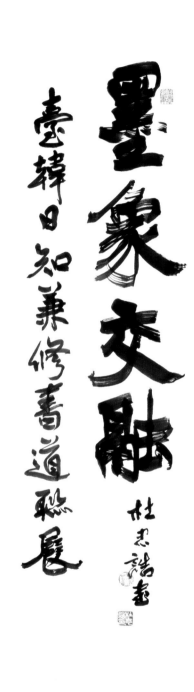

墨象交融

臺韓日知兼修書道聯展

杜忠誥書

인내의 예술에 대한 경의 - 연농 형의 고희와 일지서학회 . 겸수회의 합동 전시를 축하하며 -

대만 타이페이 . 이곳에 도착하기 전에는 한 번도 가본 적 없는 미지의 영역인 것처럼 상상을 하고는 합니다 . 실제로는 익숙한 풍경이 있고 그 풍경 속에서 잊지 못할 그리운 사람들이 살고 있습니다 . 불쑥 어떤 가물가물한 장면을 부기하고 싶어집니다 . 이는 이따금 멍하니 생각해 보곤 하는 시절에 관한 것인데 , 시기는 동아미전에서 대상을 받은 후 타이페이에서 유학을 시작하였던 30 대 중반의 일입니다 .

당시엔 당대 대가들의 작품을 볼 수 있고 그분들을 만날 수 있다는 흥분과 서예와 전각의 본질을 배우고 싶다는 열정으로 꽤나 들떠 있었습니다 . 그 시절 어깨를 감싸던 기묘한 흥분 , 기억나지 않는 당시 유학하던 친구들과의 무수한 농담과 진심의 편린들 , 습도가 높아 후덥지근했던 그곳의 날씨 . 아마도 서예를 한다는 건 , 앞으로도 내게는 , '이곳의 익숙하지 않던 날씨만큼이나 낯설고 불편한 것일지도 모르겠다'고 생각했던 것 같습니다 .

그 무렵 최치원이 중국 (나라) 에서 유학할 때 쓴 5 언절구 한시 < 추야우중 > 을 다시 보게 되었습니다 . 그 가운데 "세로소지음 (世路少知音)"이라는 구절이 나옵니다 . 이는 타지에서 자신을 알아주는 사람 없이 쓸쓸히 공부하는 자신의 모습을 나타냅니다 . 당나라에서 유학하던 최치원과 저의 처지가 동시에 생각나면서 더욱 외로웠던 기억이 새롭습니다 .

지음은 백아와 종자기의 고사에서 유래한 말입니다 . 춘추전국시대의 이름난 거문고 연주가인 백아와 종자기는 가까운 벗이었습니다 . 종자기는 늘 백아가 연주하는 곡을 듣고 백아의 마음속을 알아채곤 했습니다 . 백아가 산을 오르는 생각을 하면서 연주하면 종자기는 태산과 같은 연주라 말하고 , 흐르는 강물을 생각하며 연주하면 흐르는 강의 물소리가 들리는 것 같다고 이야기 하였습니다 . 이에 백아는 진정으로 자신의 소리를 알아주는 (知音) 사람은 종자기밖에 없다고 하였고 , 이로부터 지음이라는 말은 자신을 잘 이해해주는 둘 도 없는 친구에 빗대어 말하는 것이 되었습니다 .

타이페이에 도착하고 오래 되지 않아 그야말로 인생의 벗을 만나게 됩니다 . 어느 날 우산 (友山) 송하경 (宋河璟) 선생이 하숙하던 집을 방문하였고 , 그곳에서 두충고 형을 만나게 되었습니다 . 우리는 서예라는 구심점으로 의기투합하여 금새 친한 벗이 되었습니다 . 그 우정이 오늘에까지 이르고 있습니다 . 두충고 형이 대만의 노벨상이라고 할 수 있는 오삼련장 (吳三連) 을 수상하는 등 작가로서 확고한 위치를 굳혀가고 있는 모습을 곁에서 지켜보았습니다 . 이후 일본의 스쿠바대학에 유학하여 학문적 성취 또한 이루었습니다 .

≪ 논어 (論語) ≫ < 위정편 (「政篇)> 에는 "옛 것을 익히고 새로운 것을 알면 스승이라고 할 수 있다 . 군자는 그릇처럼 일정한 용도에 한정된 사람이 아니다 ."라는 말이 나옵니다 . 옛날의 것을 배워서 이를 통해 새로운 것을 창조하는 중요성을 이야기하고 있습니다 . 또 군자는 그릇처럼 한두 가지 모양과 기능만 갖춘 사람이 아니라 다양한 식견을 갖추고 있으며 , 융통성이 있고 유연한 사람이라고 말합니다 . 여기에 합당한 사람이 바로 두충고 형이라고 생각합니다 . 그는 제게 스승과 같은 친구입니다 .

그의 작품을 한마디로 논하기는 어렵습니다 . 그래도 굳이 한마디로 요약하자면 무위입니다 . 그의 무위는 긴 자기 성찰이며 감정과 지성의 훈련을 통해 드러난 예술적 성과의 축적입니다 . 이 모두가 오랜 시간

인내를 통해 이룬 것임에 주목할 필요가 있습니다. 두충고 형은 그 자신을 인내 그 자체로 여기고 있는 것으로 보입니다. 이 인내는 오래전부터 이어진 것이며, 가장 늦게까지 이어져야 할 믿음입니다.

두충고 형은 대만을 넘어 동아시아의 대표적인 서예가로 국내외를 넘나들며 주요 전시에 꾸준히 출품해왔습니다. 최근 같이 전시를 했던 것이 2013년 한국 서울에서 있었던 <협풍묵우(協風墨雨)「동아세아 서예가사인전()> 이었습니다. 한국, 대만, 중국, 일본 등 각국을 대표하는 서예가 한 사람씩을 선정해서 개최한 전시였습니다. 이 전시는 한국의 문화체육관광부에서 주관하고 중앙일보에서 후원하였던 전시로 큰 화제 속에 많은 관람객이 몰렸습니다. 이 전시를 통해 그의 작가적인 면모를 다시 볼 수 있었습니다. 한국을 방문할 때마다 보여준 두충고 형의 작가적 성취와 소탈한 인품에 한국의 서예가들은 매료되었습니다.

지금으로 10년 전인 2007년 서울 예술의전당 서예박물관에서 있었던 <박원규주갑전>에 두충고 형은 일지서학회 회원들과 같이 훌륭한 작품을 보내 축하를 해 주었습니다. 또한 멀리 대만에서 전시장을 방문해 주기도 했습니다. 무척 감사한 일이고, 마음의 빚을 졌다고 생각합니다. 이번 전시는 그 때 일에 대한 답례의 성격이 있습니다. 대만의 유서 깊은 장소인 국부기념관에서 전시를 하게 되어 저와 경수회 회원들은 무한한 영광으로 생각합니다.

마지막으로 최근 드는 생각을 몇 자 적어보려 합니다. 서예라는 것, '서예작업을 한다'라는 것에 대한 것입니다. 디지털시대에 아날로그 도구인 붓으로 글씨를 쓰는 사람의 마음이기도 합니다. 그 정체나 미래에 대해서 그것을 쓰기 시작한 이래로 지금까지 이것에 관해 명쾌하고도 분명한 답을 내리지 못해 왔습니다. 그러나 평상시 이러한 고민이 지속되어야 한다고 믿어 왔습니다. 나는 왜, 어째서, 이 시대를 살아나가며 서예를 해야 하는가에 대해, 그것을 쓰는 사람이 끊임없이 묻고 답하지 않으면 안 된다고 생각합니다.

"왜 서예를 하는가"라는 질문에 대해서 오랜 시간 답해오지 못했으나, 붓을 들어 글씨를 쓸 때, 작고 보잘것없는 저의 영혼이 쉬지 않고 걷는다는 느낌을 받습니다. 붓을 들어 쓰고 또 써 나가는 동안에 현재에 머물러 있는 것이 아니라, 그것이 다소 서툴러 느릴지라도 어딘가를 향해 걸어 나아가는 시간임을 믿습니다.

작가는 누구나 작고 보잘것없어서 과거를 바꿀 수는 없지만, 지난날의 안타까움과 과오를 견디며 미래를 바꿔 나갈 수는 있기를 소망합니다. 그리하여 좀 더 나은 자기를 목도해 나가려는 심정으로 작업을 하며 현재에 끈기 있게 발붙여 살기를 자신에게 바라고 있습니다. 그러니 걷는 것입니다. 두충고 형이 예전에도 그러하였고 앞으로도 서예의 길을 같이 걸어가는 지음이듯이, 일지서학회와 경수회도 그러리라 믿습니다. 모쪼록 두충고 형과 일지서학회 여러분의 벼루 농사에 풍년이 들기를 기원합니다. 여러분과 함께 할 시간들이 기대됩니다. 감사합니다.

2017년 새해 아침 근수실에서

박원규 근지

對忍耐的藝術的敬意－
祝賀硯農哥的古稀之年與日知書學會和兼修會聯合展覽

台灣台北，到達這裡以前，偶爾會幻想那從未去過的未知地域。回韓國後，腦中會突然浮現模模糊糊的畫面──熟悉的風景裡，有讓我難以忘懷的人們……，在放空時，總是會不經意想起。時間得回溯到 30 多歲東亞美展大獎以後，開始到台北留學。

當時我的心情十分激動，因為可以看到當代名家的作品，感受到他們熱衷於書法和篆刻的真摯熱情。隨著時間的流逝，具體的細節想不起來，只記得那時候與一起留學的朋友們之間無數歡愉和真心的片段，還有那因為濕度高以至於熱呼呼的天氣。當下心想，將來寫書法對我來說，或許像我不適應台灣悶熱的天氣那樣的不熟練。

那陣子每每讀到崔致遠在中國留學的時候寫的五言絕句漢詩＜秋夜雨中＞，其中提到「世路少知音」，表達出他在異鄉沒有認識的人的情況下，孤獨學習的自己。想起唐朝留學的崔致遠和自己艱難的處境，便因此感到更寂寞。

「知音」的由來是伯牙與鍾子期的故事。春秋戰國時代有名的琴師伯牙和鍾子期是親密的摯友，鍾子期一聽伯牙彈琴的聲音就能感受到伯牙的心情。當伯牙彈起讚美高山的樂曲，鍾子期說彷彿看到高聳入雲的泰山一樣；當他彈奏表現澎湃波濤的樂曲，鍾子期又說好像聽到奔流的江聲，因此伯牙以為真正的知音便只有鍾子期。那時候開始，「知音」這個詞語便成為了與自己心有靈犀，獨一無二的朋友的代名詞。

到台北不久後，我終於遇到了我人生中的知己。有一天去宋河璟先生寄宿的房間，第一次見到杜忠誥兄。因為書法是我們共同的愛好，我們倆意氣相投，馬上成為了好朋友，那時候的友情一直延續到今天。我看著杜忠誥兄獲得吳三連獎並穩固他作家的地位；在他留學日本筑波大學以後，造詣更是蒸蒸日上。

《論語‧為政篇》中「溫故而知新，可以為師矣」，就是說透過學習舊的知識創作新學問的重要性；還有「君子不器」是說君子不會像只有幾個功能和固定形態的器具一樣，君子是有不同的見解，有靈活性和柔軟性的人。我想能達到這樣高深境界的人就只有杜忠誥兄，他對我來說是像老師一樣的朋友。

他的作品不能簡單用一兩句話概說，然而一定要說的話就是「無為」。他的無為是長時間的自我反省，通過訓練浮出水面的藝術所累積的成果；必須注意的是，這成果都是經過了長時間的「忍耐」。在我看來，杜忠誥兄他自己就是忍耐其本身，這忍耐的信念是無止境地持續，從以前到未來……。

杜忠誥兄是台灣和東南亞代表書法家，參加了國內外各個重要的展覽。最近一起展覽的是 2013 在韓國首爾的「協風墨雨」（東亞細亞書藝家四人展），由韓國、台灣、中國、日本各選

一個最具代表性的書法家開的展覽。這個大展由韓國文化體育觀光部主辦，資助公司是中央日報，吸引了很多觀眾來看，成為了熱門話題。通過這個展覽再次看到杜忠誥兄書法家的面貌，韓國的書法家也被他深深的吸引住了，因為他每次來韓國的時候，都展示了他書法家的成就和灑脫的品性。

距今 10 年前，也就是 2007 年首爾藝術殿堂書藝博物館開的 <朴元圭周甲展> 的時候，杜忠誥兄和日知書學會會員一起送來優秀的作品表示祝賀，並從遙遠的台灣到韓國的展覽館來訪問。我心裡萬分的感謝並滿懷愧疚，這次的展覽即是對那份恩情的實質報答。對我和兼修會來說，這次是無限的光榮能在台灣歷史悠久的國父紀念館舉辦展覽。

最後，表達幾個近來湧現的想法。書藝就是「鑽研書寫藝術的工作」，在摩登數位時代用原始工具——毛筆寫字，所呈現的即是「人心」。對於書法本體的呈現或者未來書藝的發展，我從開始練字到現在都找不到明確而清楚的答案。唯一可以確定的是，即使平時也要持續這樣的苦思：我為什麼寫書法？所為何事？在這個時代寫書法，寫字的人必須不停的自問自答。

「為什麼寫書法？」長時間沒回答這個提問。拿毛筆寫字的時候，彷彿能感覺到我那微不足道的靈魂，夜以繼日的漫遊行走。提筆的時間不曾停留，向未知的未來緩慢而行，而我堅定不移的走向陌生的時空。

因為作家總是能改換過去的細微末節之處，希望透過忍耐之前的遺憾及錯誤，一步步的改變未來。這樣不僅對自己有期待，也能用更好的心情工作，以耐心穩當踏實的活下去，鍥而不捨地繼續前行。以前杜忠誥兄做到了，以後我們再次成為了一起走「書藝之路」的知音，相信日知書學會和兼修會也一樣。無論如何，希望杜忠誥兄和日知書學會會員能如同豐收穀物般的豐產硯田。期待大家在一起的時間。謝謝。

2017 新年 早晨 在近水室

朴 元圭 謹識

墨象交融——臺韓日知兼修書道聯展序

　　我與何石朴元圭兄交契以來，已經三十餘年。猶記 1982 年 3 月間，何石剛榮獲韓國「東亞藝術祭大賞」不久，專程前來臺北，向書畫篆刻家李大木先生拜師請益，並順道拜訪書家宋河璟先生。宋先生是何石的恩師剛菴宋成鏞先生的公子，當時在台北埋首撰寫博士論文，正好跟我同租一屋而居，因而得與何石兄結識。我們氣場接近，一見如故，相談甚歡，深覺他是磊落丈夫，就此訂交。

　　有關何石兄其人其藝之卓犖瑰偉，我在拙著《池邊影事》所收錄之〈剛健‧篤實‧輝光〉一文中已稍有著墨。總之，他稟賦既穎異，又數十年如一日黽勉從事，其書法、印藝面目獨具，早已成就斐然，在韓邦屢獲大賞，騰聲國際。而觀其近年所作，淵雅高渾，氣象宏邁，儼然一代大家！作為朋友，我亦與有榮焉。

　　對於韓國語文，我迄今一竅不通。何石兄比我好學，雖不能說漢語，但從青年時期即勤習漢文，即使已經名滿藝壇，年過五十仍特別拜師研習五經，故亦精通漢學，能讀能寫，不輸華人。因此長年以來，我二人除非有要事商討需仰賴通譯，平常見面談藝論道，幾乎都用漢文筆談，溝通並無隔礙。這段異國情誼之所以能超越語言的障礙，仰賴的其實是彼此的精誠。古語云：「造物所忌者巧，萬類相感以誠」，何石兄以誠相感，我也以誠相應，故能心心相印，惺惺相惜。

　　當然，我與何石兄在性格作風上頗有不同。譬如他的穿著打扮、舉手投足，頗有現代時尚感，可謂型男；我卻偏向傳統，甚且流於邋遢，土味十足。又如何石兄養生靠持恆的游泳與運動；我平日養生則靠參禪打坐與練功。此外，他眼光宏遠，認定目標即按部就班去實踐。如年輕時，為了深入傳統，曾自訂功課，針對傳世碑刻及出土文字資料，分門別類，如攻城掠地般逐一咀嚼消化，並每年刊印一本研習成果專集，從癸亥（1983 年）到乙酉（2006 年），總計 23 冊。臨古與自運交互並用，取徑正大，故能汲古生新，日進無疆。又如為了提升韓國書藝研究及創作風氣，曾獨資創刊發行《烏》雜誌，自 1999 年 11 月至 2005 年 12 月，前後發行 70 期。後轉由門人宋庸根先生接手，改名《墨象》，迄今持續印行不輟。凡此種種，不難看出其過人的智略與劍及履及的勇猛精神。反觀自己，往往順性而為，雖於書藝仍然創作不輟，卻因太過耽溺書海之樂，貪多務得，妄企博通，不免掉落莊子所謂「以有涯（之生）隨無涯（之知）」的困境，致多因循曠廢，百事無成。曩時猛覺，曾借永嘉大師「入海算沙徒自困」的句意，取號「算沙老人」以自警策。唯以病根過深，藥效有限，但何石兄對我始終青眼相加，甚且時時顧念於我，常於彼邦逢人說項。例如 2013 年 12 月，由韓國文化部主辦之「東亞細亞書藝家四人展」（韓國朴元圭、日本高木聖雨、大陸蘇士澍、台灣杜忠誥），我之有幸代表臺灣與選，實緣於何石兄大力引薦之故。每念及此，總是感慚交並，不敢不加倍惕勵，用報知音。

何石兄與我雖有「小異」，卻有一個「大同」，即皆致力於書藝之傳承與弘揚，故來求學問道者頗眾。他從弟子中擇優組成「兼修會」（取禮經之「學」與易經之「謙」），寒齋則組成「日知書學會」（取論語「日知其所無，月毋忘其所能」之義）。兩門諸生對於書法藝術乃至書學理論，率能盈科而進，多為一時俊彥，此實我倆不敢亦不能自謙者。往年倚仗何石兄之殷意與德望，「日知書學會」曾兩度赴首爾，與「兼修會」舉行聯展，並有緣與李敦興、鄭道準兩先生之門人合展聯誼，譜就兩國文化交流的一段佳話。

　　此回聯展，適值何石兄與我先後都步入人生七十大關，兩會成員各用精心覃思的作品來展現性情，同時表達愛師敬師之意，而兩老眼見桃李皆已結實豐碩，豈不歡喜安慰！台韓兩國書風表現各擅勝場，此一展出，既發表了日知書學會成員的新近作品，並藉此把韓邦書印界巨擘何石先生及其兼修會門下之書藝創作引介給國人，促進兩地青壯輩的進一步交流，亦不失嚶鳴求友，得切磋觀摩之益，意義不凡。而何石兄為此，還特別構思完成〈禮記・禮運・大同章〉鉅作，其立意之精審，謀篇之宏偉與筆勢之靈動，尤其值得玩味賞鑒！最後，國父紀念館能提供場地，辦此盛會，一併致謝！

<div align="right">

丙申冬十二月算沙老人　杜 忠誥

記於台北養龢齋

</div>

묵상 (墨象) 서예를 교류하다
대만·한국·일본의 두 가지를 겸수하는 서도 연합전람
회에 붙여

나와 하석 박원규 형이 교류한 지 이미 30 년이 지났다. 생각하기로는 1982 년 3 월에 하석은 한국에서 막 '동아예술제대상'을 획득하고 얼마 지나지 않아서 타이베이를 향해 날아와서 서화와 전각 전문가인 이대목 (李大木) 선생님을 찾아뵙고 스승으로 모시게 해 해달라고 청하고 , 아울러 자연스럽게 서예가 송하경 (宋河璟) 선생을 방문하였다. 송선생은 하석의 은사이신 강암 (剛菴) 송성용 (宋成鏞) 선생님의 아드님이었기 때문이다. 당시에 그는 타이베이에서 박사논문을 쓰느라고 정신이 없었는데 , 바로 나와 한 집에서 방을 빌려 거주하고 있었기에 나는 하석 형과 알 수 있게 되었다. 우리 둘은 서로의 분위기가 비슷하여 한번 보자 바로 친구처럼 되어 서도 (書道) 이야기 하며 아주 즐거워하였는데 , 나는 곧 그가 대단한 인물이라는 것을 깊이 깨닫고 바로 교제하기 시작하였다.

하석선생의 사람됨과 그 예술의 뛰어난 모습과 관계된 글은 나의 « 지변영사 (池邊影事 ; 연못가에 비친 일들 » 에 수록된 < 강건 (剛健) 하고 독실 (篤實) 하며 휘황찬란하게 빛남 > 이라는 글 속에서 이미 조금은 드러냈다. 전체적으로 말한다면 그의 품성과 천부적 재능은 이미 발군의 이채를 가졌는데 , 그 위에 수십 년을 하루처럼 쉼 없이 노력하며 서예에 종사하였으니 그의 서예수준과 서각예술의 모습은 독특하여 일찍이 이미 뛰어난 경지를 이루고 있어서 한국에서 여러 차례 대상을 받아서 국제적으로 명성이 드높았다. 그의 최근 작품을 보건대 우아하고 수준 높으며 기상이 넓고 커서 엄연히 한 시대의 대가가 되었는데 , 나에게는 친구였으니 그와 더불어 영광스럽다.

나는 지금까지 한국어로 언어 소통을 못한다. 하석 형은 나보다 공부하기를 좋아하여 비록 중국어를 말할 수는 없지만 청년시절에 열심히 한문을 공부한 일이 있지만 설사 이미 서예계에서 이미 명성이 높지만 나이가 50 이 넘어서도 여전히 특별히 스승을 모시고 오경을 공부하였던 고로 漢學에 정통하여 읽을 수도 있고 쓸 수도 있는 것이 중국인 못지않다. 이 때문에 나이가 들면서 우리 두 사람은 중요한 논의를 해야하여서 통역을 거쳐야 되는 경우를 제외하고서는 평상적으로 만나서 서예를 말하면서는 거의 한문으로 필담을 하는데 , 의사소통에 아무런 장애가 없다. 이렇게 외국인끼리의 정리가 언어의 장벽을 초월하는 이유는 우러러 믿는 그 실제는 피차의 정성이다. 옛말에 "물건을 만드는데 꺼려야 할 것은 기교이고 , 만 가지가 서로 느끼게 하는 것은 정성이다 ."라고 하였는데 , 하석 형은 정성으로 느끼고 나도 정성으로 상대하였으니 그러므로 마음과 마음이 서로 깊은 인상을 주어 알아보는 사람끼리 서로 아끼게 되었다.

당연히 나와 하석 형의 성격과 분위기로는 자못 같지 않다. 예컨대 그가 옷을 입고 행동하는 것은 자못 현대적인 느낌을 갖고 있어서 남성적이라고 할 수 있지만 , 나는 도리어 전통적인 것에 편향되어 아주 깔끔하지 못하게 흘러가서 토속적인 맛이 있다. 예컨대 하석 형은 건강을 챙기려고 항상 수영과 운동에 의지하는데 대하여 나는 평소에 건강을 챙기는 일은 참선에 의거하여 앉아서 수련한다. 이외에 그의 안목은 넓어서 목표를 설정하면 바로 계획대로 실천을 해 나간다. 예컨대 젊었을 때에는 전통에 깊이 들어가기 위하여 대대로 전해 오는 비각 (碑刻) 과 출토된 문자 자료에 대하여 분류하는 것이 마치 성을 공략하는 것처럼 한 입씩 한 입씩 씹어 소화하여 해 마다 연습한 성과의 전집 (專集) 을 출판하는데 계해년인 1983 년부터 을유년인 2006 년까지 모두 23 책을 출간하였다. 고문 (古文) 을 임서 (臨書) 하는 일과 스스로 운용한 것이 서로 바꾸어 가며 나란히 사용되니 지름길로 가서 바르고 크게 하였으니 , 그러므로 옛것에 미치어서 새

로운 것을 만들어 내어 날로 진보함이 끝이 없다. 또한 예컨대 한국서예연구와 창작의 기풍을 높이기 위하여 일찍이 독자적으로 출자하여 《오(烏)》라는 잡지를 발행하였고, 1999년 11월부터 2005년 12월까지 모두 70권을 발행하였다. 뒤에 그의 문인인 송용근(宋庸根) 선생이 이어받아서 《묵상(墨象)》으로 고쳤지만 지금까지 지속적으로 발행하며 끊이지 않는다. 무릇 이러한 것들은 그가 보통 사람을 뛰어 넘는 지략과 싸우고 걸어가는 용맹한 정신을 찾아보는데 어렵지 않게 한다. 돌이켜 나 자신을 보면 왕왕 성품에 순응하여 일을 하고 비록 서예에서 창작활동을 끊이지는 않았다고 하지만 도리어 지나치게 글의 바다에 빠지는 즐거움으로 인하여 많은 일에 욕심을 냈고, 박통(博通)하는 것을 잊어서 장자(莊子)가 말한 것처럼 '유한한 것으로 무한한 것을 좇아가는' 곤경에 떨어지는 것을 면하지 못하여 모든 일이 이루어지지 않았다. 전에 일찍이 영가대사(永嘉大師)가 '바다에 가서 모래알을 세다가 스스로 곤란에 빠졌다'는 말의 뜻을 빌려서 '산사노인'이라고 호를 붙여 스스로를 경책했다는 일이 심하게 생각났다. 오직 병통의 뿌리가 깊으니 약효는 한계가 있었는데, 다만 하석 형은 나에게 대하여 시종 푸른 눈으로 보면서 심지어는 때때로 나를 생각하여 항상 한국에서 사람을 만나고 말하게 하였다. 예컨대 2013년 12월에 한국 문화부에서 주관하는 '동아시아 서예가 4인 전'(한국의 박원규, 일본의 타카키 세이우, 대륙의 蘇士澍와 대만의 杜忠誥)에서 나는 다행스럽게 대만대표로 선정되었는데, 실제로는 하석 형이 크게 끌어주며 추천한 연고였으니 매번 이것을 생각할 적에는 어쨌든 부끄러운 감정이 교차되어 감히 작품을 이해하는데 조심하지 않을 수가 없었다.

하석 형과 나는 비록 '적은 부분'에서 다르지만 도리어 '크게는' 같아서 모두가 서예의 전승과 선양에 힘을 다하였으니, 그러므로 찾아와서 배우고 도를 묻는 사람이 자못 많았다. 그는 제자 가운데서 우수한 사람을 뽑아서 '겸수회(兼修會, 예경에서 학을 취하고 역경에서 겸을 가져다가 겸수의학으로 함)'를 조직하였고, 나 한재(寒齋)는 '일지서학회(日知書學會, 논어에서 날마다 없는 것을 알고 달마다 그가 할 수 있는 것을 잊지 않는다는 뜻)'을 조직하였다. 두 문하의 제자들은 서법예술과 서학(書學) 이론에 대하여서는 대체로 꽉 차고 나서야 넘어가서 대부분이 한 시대의 뛰어난 인재들이니 이는 우리 두 사람이 감히 스스로 겸손해 할 수 없는 것만이 아니다. 지난해에 하석 형의 후의와 덕망에 의지하여 일지서학회는 일찍이 두 차례 서울을 방문하여 연합전람회를 거행하였고, 아울러 이돈흥(李敦興)·정도준(鄭道準) 두 선생의 문인들과 연합전람회를 거행하는 인연도 갖게 되어 두 나라문화 교류의 아름다운 일로 기록된다.

이번 연합전람회는 바로 하석 형과 내가 앞서거니 뒤서거니 인생 70이라는 문턱을 넘게 되는 시절을 맞이하였고, 두 회의 구성원들이 각자 마음을 내고 생각을 담은 작품으로 성정을 들어내고, 동시에 스승을 아끼고 공경하는 뜻을 표현한 것이니 두 늙은 사람이 침침한 눈으로 복숭아와 살구의 풍성한 열매를 보게 되었으니 어찌 기쁘고 안심하고 위로를 받지 않겠는가! 대만과 한국의 서예기풍은 각기 뛰어난 부분을 표현하였으니, 이 전시회에 나오는 작품은 이미 일지서학회의 구성원들의 최근에 발표한 작품이며, 아울러 이에 의지하여 한국의 서예와 서각의 거장인 하석선생과 그의 겸수회 문하생들의 서예창작을 우리나라 사람들에게 소개하여 양국의 청장년들이 한 걸음 더 나아간 교류를 촉진하는 것이며 또한 새소리 내어 친구를 찾는 의미도 있어서 절차관마(切磋觀摩)의 이로움도 얻을 것이니 그 뜻이 특별하다. 하석 형은 이를 위하여 또한 특별히 <예기(禮記)의 예운(禮運)과 대동장(大同章)이라는 대작을 완성할 생각이어서 그 뜻을 세운 것이 정밀하고 빈틈이 없고 많은 분량과 붓을 움직인 형세가 기민함을 꾀하였으니 그 가치는 즐겨 감상할 가치가 있다. 마지막으로 국부기념관에서 장소를 빌려 준 것에 대하여 이 성대한 전람회를 열수 있게 한 것에 대하여 감사의 말씀을 드린다.

병신년 겨울 12월 대북 양화재에서 산사노인 杜忠誥 쓰다.

(韓國中央大學永久名譽教授 權重達先生譯)

朴 元圭

個人展 8 會
作品集 30 卷
東亞世亞書藝 4 人展
書藝三俠坡州大展
韓國篆刻協會會長
國際書藝家協會副會長
世界書藝全北 BIENNALE 大賞
一中書藝賞

朴 元 圭 先 生 作 品 釋 文

（頁12）　禮記禮運大同篇　720×270cm　草隸　2016

釋文：禮運「大道之行也」節。

大道之行也，天下為公。選賢與能，講信修睦。故人不獨親其親，不獨子其子，使老有所終，壯有所用，幼有所長，矜寡孤獨廢疾者，皆有所養。男有分，女有歸。貨，惡其棄於地也，不必藏於己；力，惡其不出於身也，不必為己。是故謀閉而不興，盜竊亂賊而不作，故外戶而不閉，是謂大同。

朱文曰：禮運「大道之行也」節。獨翁李夫子粵在丁巳，西曆一千九百七十又七年，以所作篆刻於四十有五毫米正方形青田石十又九顆，禮運大同篇「大道之行也」節一百七言，獲中山學術文化基金會頒發中山文藝創作獎。余負笈跋涉，入於曲肱樓門牆，幸得親炙。然小子才不敏，未能窺堂室，切感顏子當彌高彌堅之歎。悄然反顧，則忽忽三十五載之往事也。明春，畏友硯農吾兄周旋，將舉辦日知會與兼修會兩門聯誼，展於臺北所在國父紀念館。余亦作此觀感焉。運，《說文》：迻徙也。從辵軍聲，玉門切。郭店楚墓竹簡所無，因任意合偏旁為之。然未識其是否？時維柔兆涒灘嘉平初吉，今辰灑窗間，米雪霏微，以雪水磨墨於無文石友，其潑色如此，於近水室寒燈茶爐邊。何石行年七秩。

（頁14左）　民族自尊　統壹繁榮

釋文：民族自尊　統壹繁榮

二千十六年二月初四日未後立春　何石

（頁14左）　山·舟

釋文：金山宛在碧波間，山下扁舟信往還。

眼底已窮真面目，不需腳力更登攀。

圃隱先生詩「金山寺」，抄錄「山」、「舟」兩字，以金文、甲骨為之。二千十五年五月十九日于石曲室。何石。

（頁15）　勞苦·安享

釋文：三間茅屋，十里春風。窗裡幽蘭，窗外修竹。此是何等雅趣，而安享之人不知也。懞懞懂懂，沒沒墨墨，絕不知樂在何處，惟勞苦貧病之人，忽得十日、五日之暇，閉柴扉，掃竹徑；對芳蘭，吸苦茗。時有微風細雨，潤澤于疏籬仄徑之間，俗客不來，良朋輒至，亦適適然自驚為此日之難得也。凡吾畫蘭、畫竹、畫石，用以慰天下之勞人，非以供天下之安享人也。

右清人鄭板橋題畫一則，龍集乙未狗日於易安堂晴窗茶煙邊。

何石。右大字「勞」、「苦」，出於漢簡；左上「安」字，古幣文；下「享」字，見於雍伯原鼎。

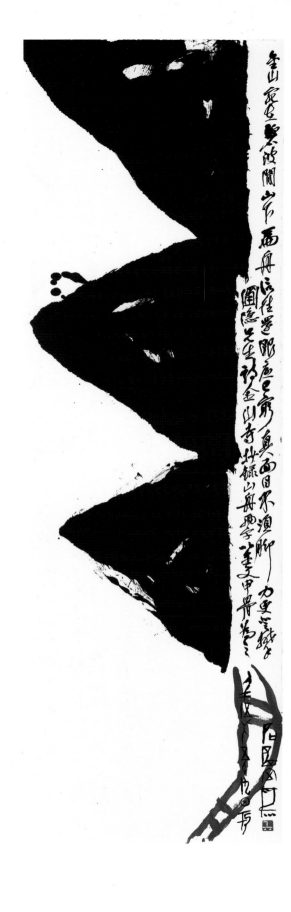

民族自尊
統壹繁榮

二千十六年二月初三日立春㷊元圭

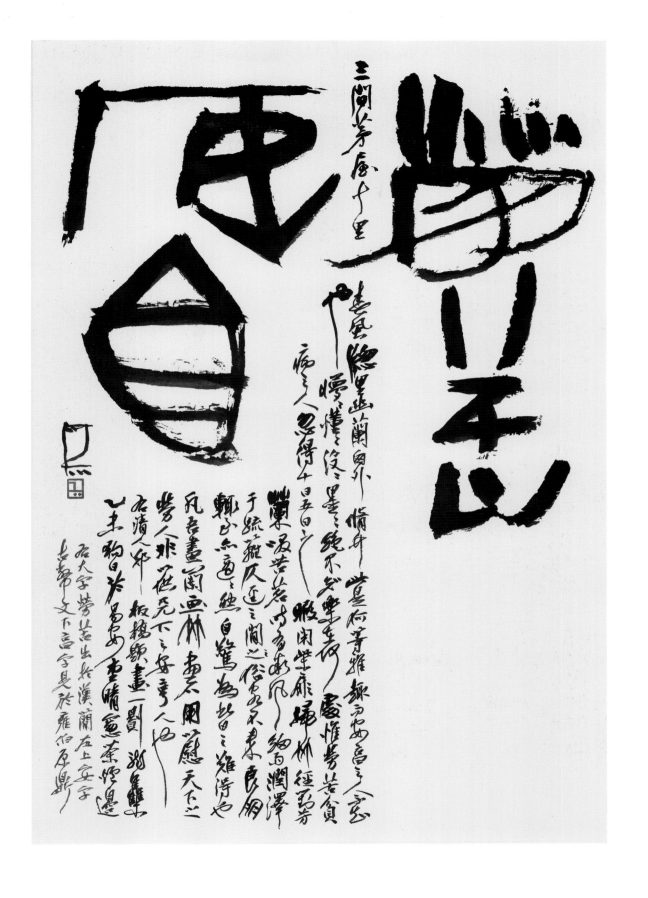

杜　忠誥

日本筑波大學藝術學碩士，台灣師範大學文學博士。

曾個展於歷史博物館國家畫廊、台北市立美術館、日本東京銀座鳩居堂畫廊等處。

歷任台師大國文系副教授、明道大學講座教授、中華書道學會理事長、歷史博物館美術文物鑑定委員、故宮博物院藏品典藏委員等。

著有《說文篆文訛形釋例》、《池邊影事》、《漢字沿革與文化重建》等。

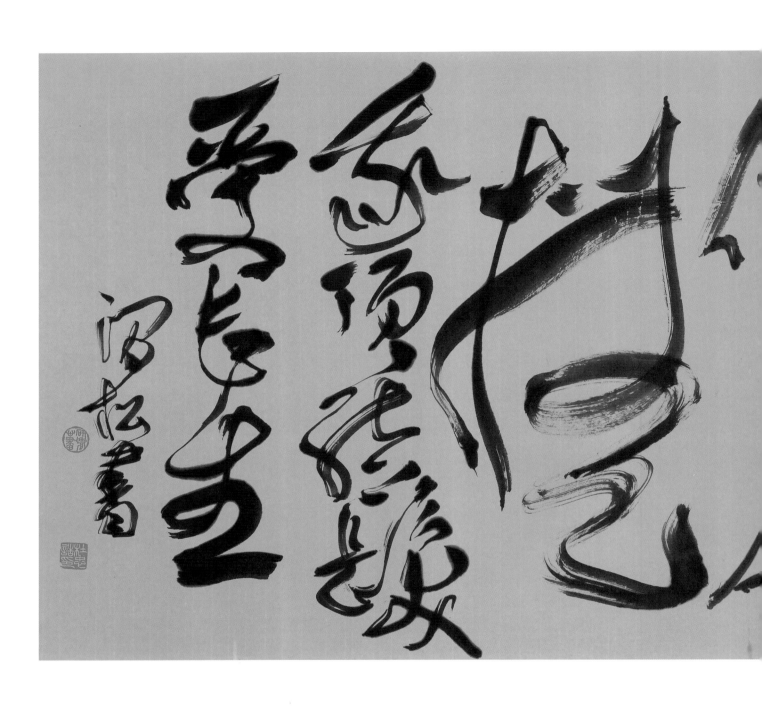

李白憶舊遊書懷贈江夏韋太守良宰 70×166cm 草書 2014

釋文：天上白玉京，十二樓五城。仙人撫我頂，結髮受長生。潤松書。

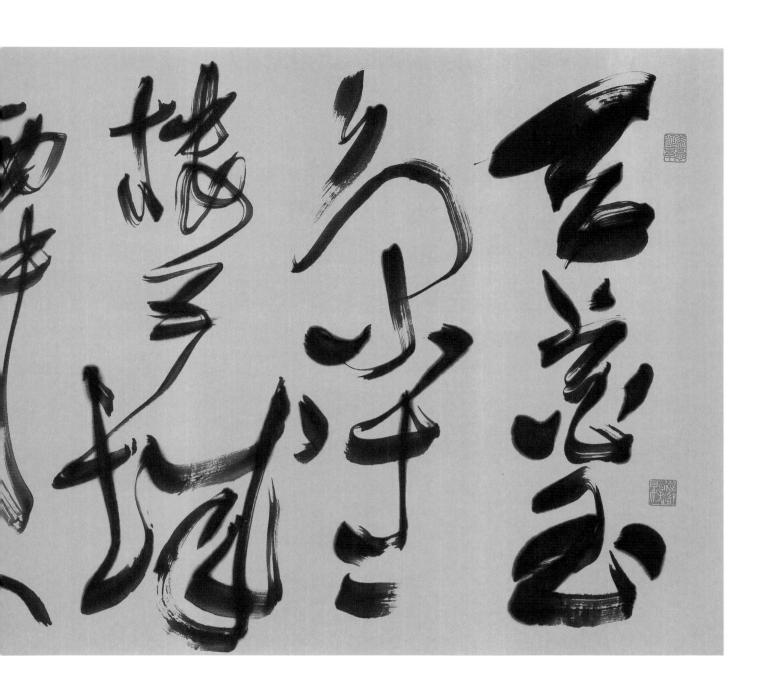

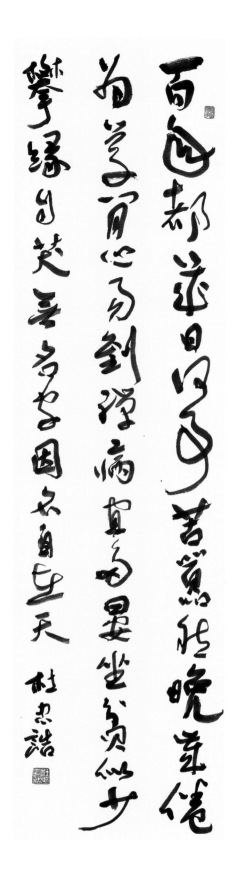

草書元積悟禪三首寄胡果之一　35×138cm　草書　2016

釋文：百年都幾日，何事苦囂然。晚歲倦為學，閑心易到禪。病宜多宴坐，貧似少攀緣。自笑無名字，因名自在天。杜忠誥。

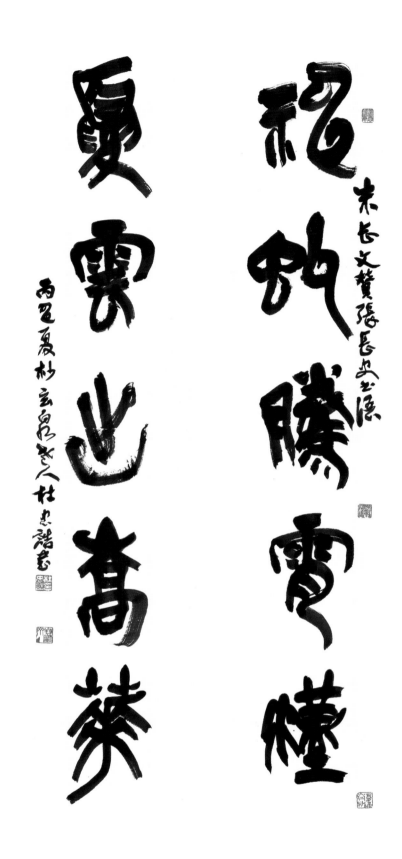

神虬 · 夏雲古隸五言聯 　39×182cm×2　古隸　2016

釋文：神虬騰霄漢，夏雲出嵩華。朱長文贊張長史書語。丙申夏杪，玄泉老人杜忠誥書。

目 Contents 次

韓國兼修會

金斗坰 / 卞榮愛 / 孔炳一 / 任成均
成順仁 / 朴鍾明 / 宋東鈺 / 宋庸根
金旺云 / 金政煥 / 金基東 / 金瑞鉉
金珍熙 / 孫昌洛 / 趙仁華 / 鄭大炳

| 為　70×110cm

釋文：為

情　72×140cm

釋文：情

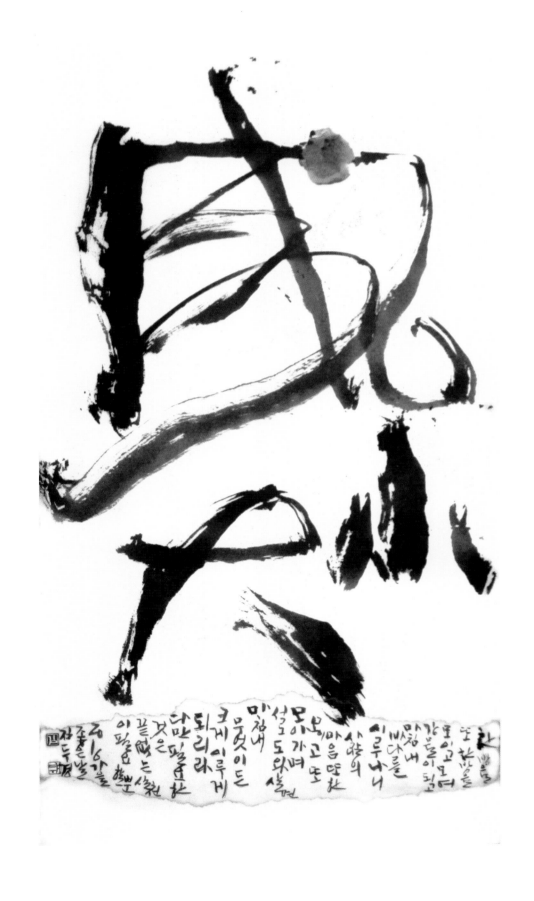

以小成大　74×140cm

釋文：以小成大

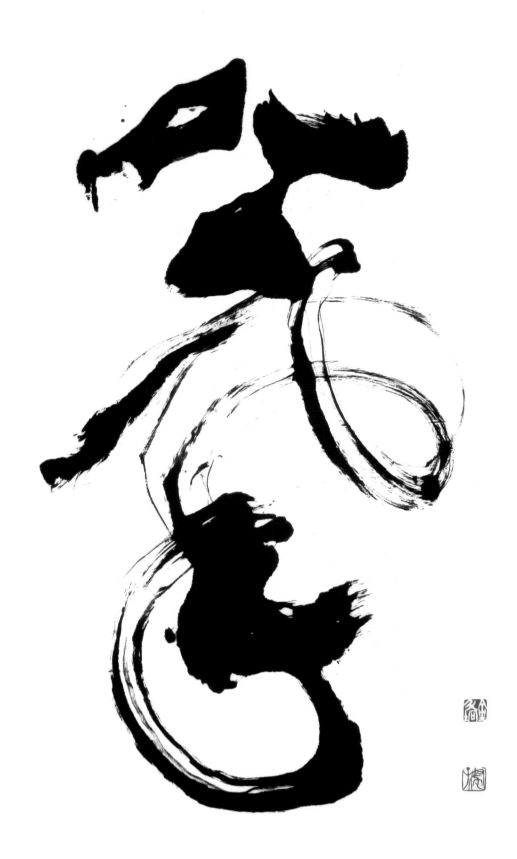

氣　70×110cm

釋文：氣

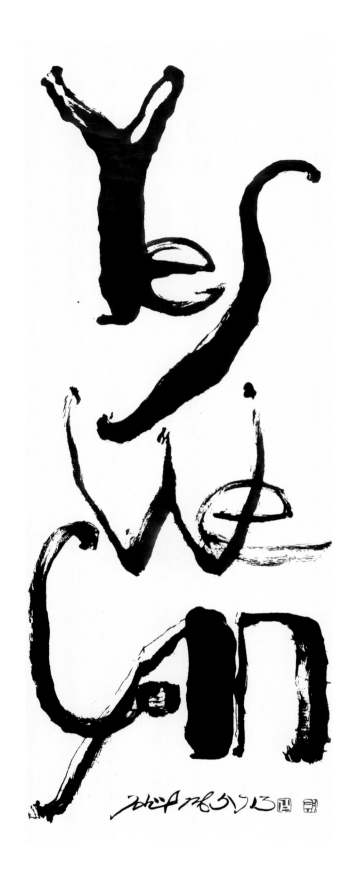

| Yes we can 70×200cm

釋文：Yes we can

老子四十一章 75×282cm 隸書 2016

釋文：上士聞道勤而行之
　　　中士聞道若存若亡
　　　下士聞道大笑之
　　　不笑不足以為道
　　　老子四十一章
　　　丙申嘉平惟青卜榮愛

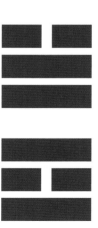

▌革卦 33×137cm ×4、33×64cm ×4　2016

釋文：革 己日乃孚 元亨利貞 悔亡
　　　象曰 澤中有火革 君子以治歷明時
　　　初九 鞏用黃牛之革
　　　六二 己日 乃革之 征吉 无咎　革字甲骨所無故以宰辟父革字爲之
　　　九三 征 凶 貞厲 革言 三就 有孚
　　　九四 悔亡 有孚 改命吉
　虎變　九五 大人虎變 未占有孚
　　　上六 君子豹變 小人革面 征凶 居貞吉　丙申冬至 惟青

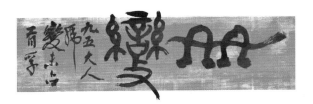

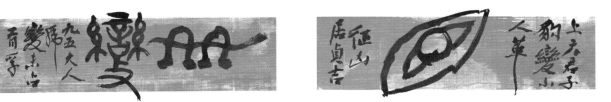

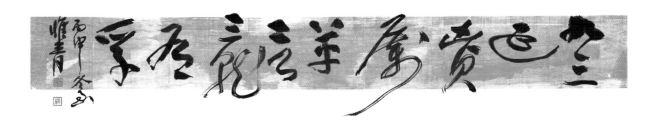

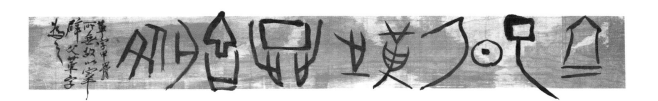

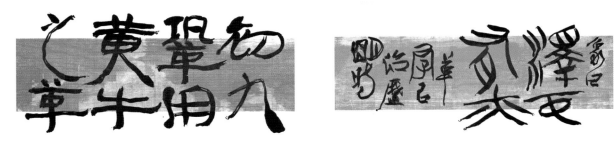

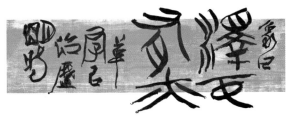

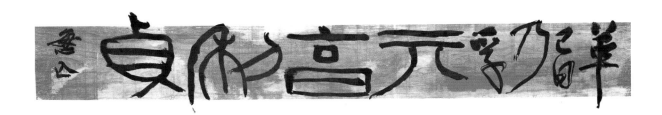

我國古來相傳神符多有之如祛災請福神臺通神符大願成就乾神符相逢和合神符夫婦親愛神符等也蓋其正初盛行于世此隨手採錄之於祛災請福之神符三種者也以篆隸草筆戲作之時則柔兆涒灘冬至於自閑樓雪齋下茶爐邊惟青卞榮愛

祛災請福神符　18×137cm、137×198cm、34×137cm　篆書　2016

釋文：我國古來相傳神符多有之如祛災請福神符萬事亨通神符大願成就神符相逢和合神符夫婦親愛神符等也蓋其正初盛行于世此隨手採錄之於祛災請福之神符三種者也以篆隸草筆戲作之時則柔兆涒灘冬至於自閑樓雪齋下茶爐邊惟青卞榮愛

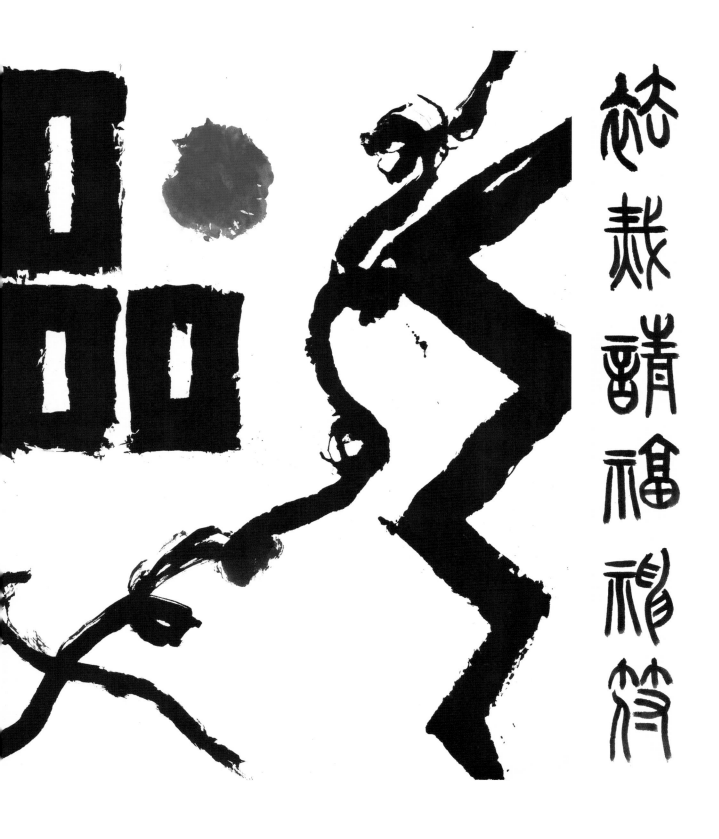

張茂先勵志詩　127×229cm　隸書　2016

釋文：安心恬蕩 棲志浮雲 體之以質 彪之以文 如彼南畝 力耒既勤 藨蓘致功 必有豐殷
水積成淵 載瀾載清 土積成山 歊蒸鬱冥 山不讓塵 川不辭盈 勉爾含弘 以隆德聲

夫天地者 萬物之逆旅 光陰者 百代之過客 而浮生若夢 為歡幾何 古人秉燭夜游 良有以也 況陽春召我以煙景 大塊假我以文章 會桃李之芳園 序天倫之樂事 群季俊秀 皆為惠連 吾人詠歌 獨慚康樂 幽賞未已 高談轉清 開瓊筵以坐花 飛羽觴而醉月 有佳作 何伸雅懷 如詩不成 罰依金谷酒數

錄李白春夜宴桃李園序
歲在丙申年冬十二月廿八日於臨猗郡王戌西 龍城里芳澤一堂休止此炳壹書

李白春夜宴桃李園序　70×201cm　隸書　2016

釋文：夫天地者 萬物之逆旅 光陰者 百代之過客 而浮生若夢 為歡幾何 古人秉燭夜游 良有以也 況陽春召我以煙景 大塊假我以文章
　　　會桃李之芳園 序天倫之樂事 群季俊秀 皆為惠連 吾人詠歌 獨慚康樂 幽賞未已 高談轉清 開瓊筵以坐花 飛羽觴而醉月
　　　有佳作 何伸雅懷 如詩不成 罰依金谷酒數

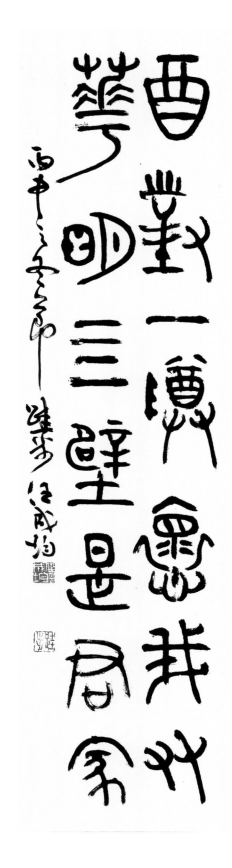

酒對華明對聯 34×137cm 篆書 2016

釋文：酒對樽懷我竹 華明四壁是君家

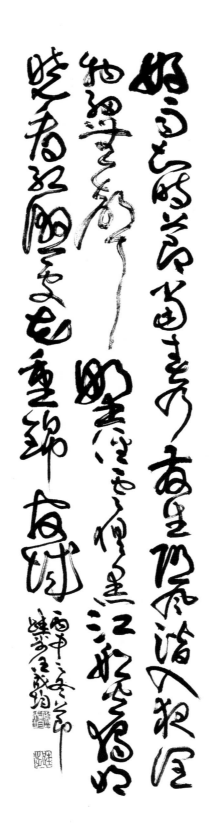

杜甫春夜喜雨　34×137cm　草書　2016

釋文：好雨知時節 當春乃發生 隨風潛入夜 潤物細無聲 野徑雲俱黑 江船火燭明 曉看紅濕處 花重錦官城

金鋼波羅密經　97×179cm　楷書　2016

釋文：略。

初發心自警文　70×285cm、20×285cm　草書　2016

釋文：菜根木果慰飢腸　松落草衣遮色身　野鶴青雲為伴侶　高岑幽谷度殘年　自財不恪他物莫求

三途苦上貪業在初　六度門中行檀居首　慳貪能防善道　慈施必禦惡徑　如有貪人求乞　雖在窮乏無恪惜

來無一物來　去亦空手去　自財無戀志　他物有何心　萬般將不去　唯有業隨身　三日修心千載寶　百年貪物一朝塵

華開昨夜雨 花落今朝風 可憐一春事 往來風雨中

丙申初冬錄雲谷先生詩偶吟尚志樓東窗下硯齋成順仁

雲谷 宋翰弼 偶吟　35×176cm　隸書　2016

釋文：花開昨夜雨　花落今朝風　可憐一春事　往來風雨中

凡畫之不可無題者 梅也 蘭也 竹也 餘時有戲墨 輒書一語 借此小題以寄吟嘯之意 非敢云以文字為遊戲也 此坡公能之余嘗遊金剛萬二千峰 皆琢玉成之蓋肇判之初 萬朵白蓮 生於碧海之中 歷劫化石 為此境勝 若使千古通以梯航 七十二家封禪之事 應湊於此可募綠於善男善女種梅此間 計畝得幾十萬樹 使萬二千峰 湧現于香雪梅中 未知如何 家藏黑硯 銘之曰 一片黝黑寫出梅花 天下白

丁酉新正抄錄又峯先生漢瓦軒題畫雜存 南坡朴鍾明

漢瓦軒題畫雜存抄錄 90×240cm×2 行書 2017

釋文：凡畫之不可無題者 梅也 蘭也 竹也 餘時有戲墨 輒書一語 借此小題以寄吟嘯之意 非敢云以文字為遊戲也
此坡公能之余嘗遊金剛萬二千峰 皆琢玉成之蓋肇判之初 萬朵白蓮 生於碧海之中 歷劫化石 為此境勝
若使千古通以梯航 七十二家封禪之事 應湊於此可募綠於善男善女種梅此間 計畝得幾十萬樹 使萬二千峰
湧現于香雪梅中 未知如何 家藏黑硯 銘之曰 一片黝黑寫出梅花 天下白

白首文二十句　90×240cm×2　隸書　2017

釋文：天地玄黃　宇宙洪荒　日月盈昃　辰宿列張
　　　寒來暑往　秋收冬藏　蓋此身髮　四大五常
　　　恭惟鞠養　豈敢毀傷　知過必改　得能莫忘
　　　罔談彼短　靡恃己長　仁慈隱惻　造次弗離
　　　節義廉退　顛沛匪虧　川流不息　淵澄取映

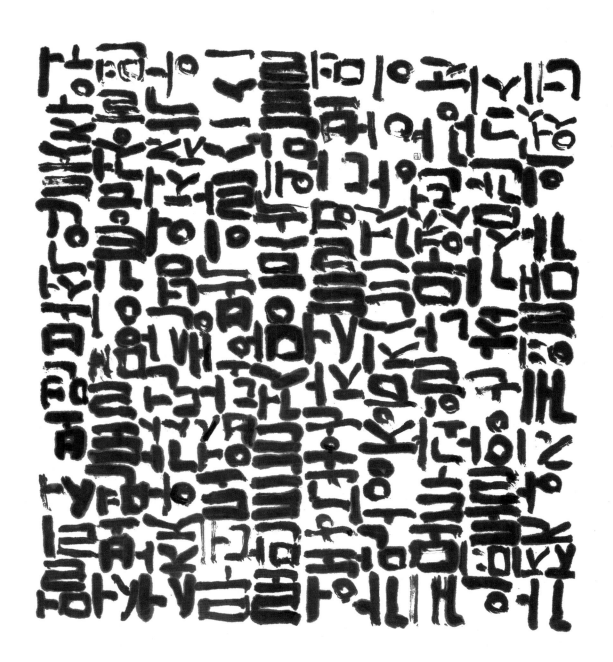

幸福論　118×113cm　韓文　2017

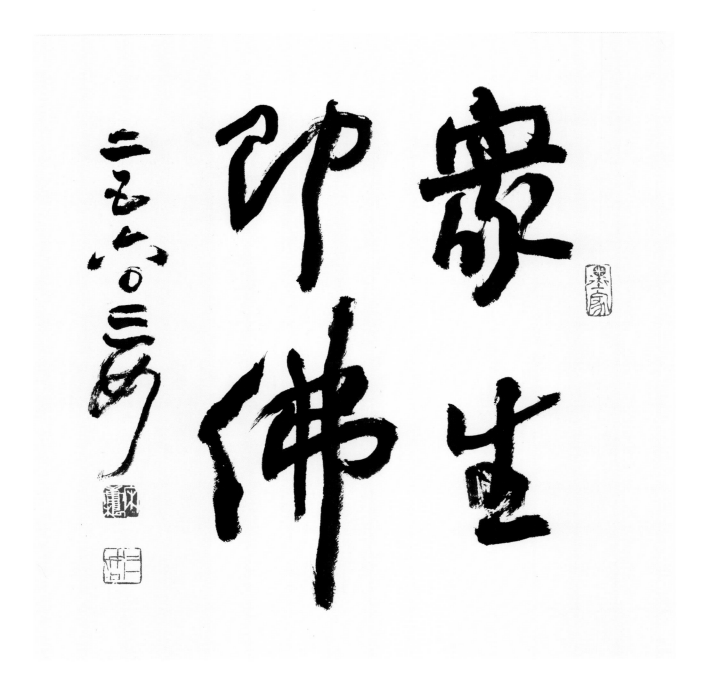

眾生即佛 34×33cm 行書 2016

釋文：眾生即佛

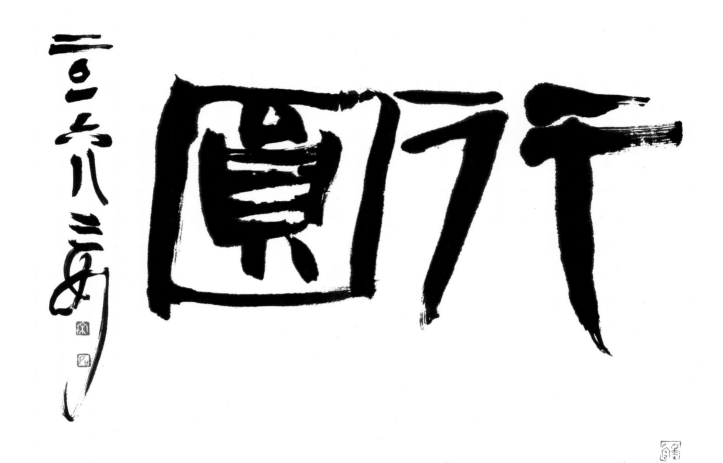

┃行圓 34×44cm 隸書 2016

釋文：行圓

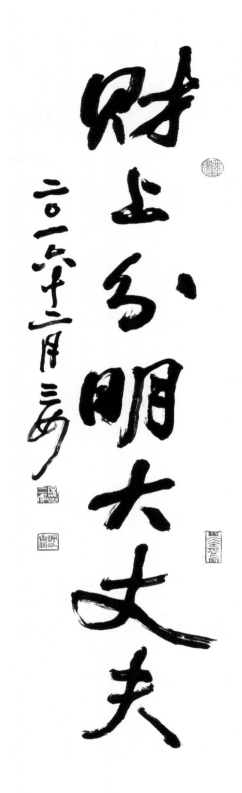

財上分明大丈夫　34×137cm　行書　2016

釋文：財上分明大丈夫

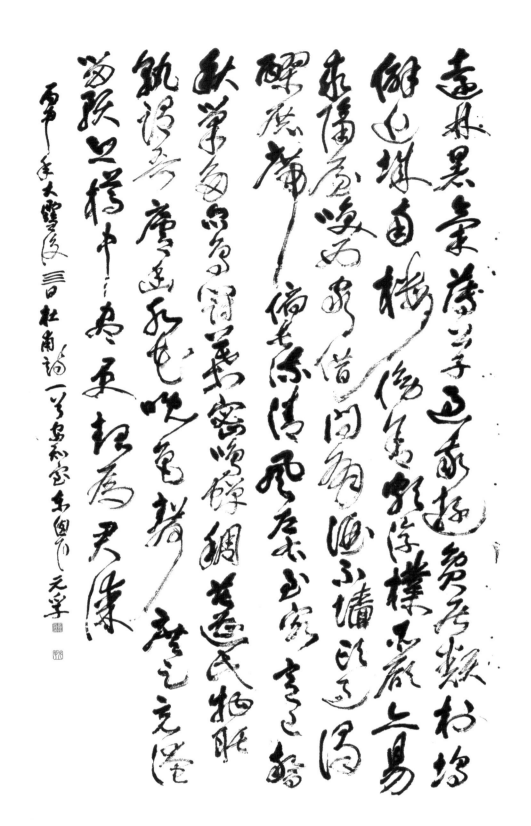

杜甫夏日李公見訪　137×231cm　草書　2016

釋文：遠林暑氣薄，公子過我遊。貧居類村塢，僻近城南樓。
　　　帝舍頗淳樸，所願亦易求。隔屋喚西家，借問有酒不。
　　　牆頭過濁醪，展席俯長流。清風左右至，客意已驚秋。
　　　巢多眾鳥鬥，葉密鳴蟬稠。苦道此物聒，孰謂吾廬幽。
　　　水花晚色靜，庶足充淹留。預恐尊中儘，更起為君謀。

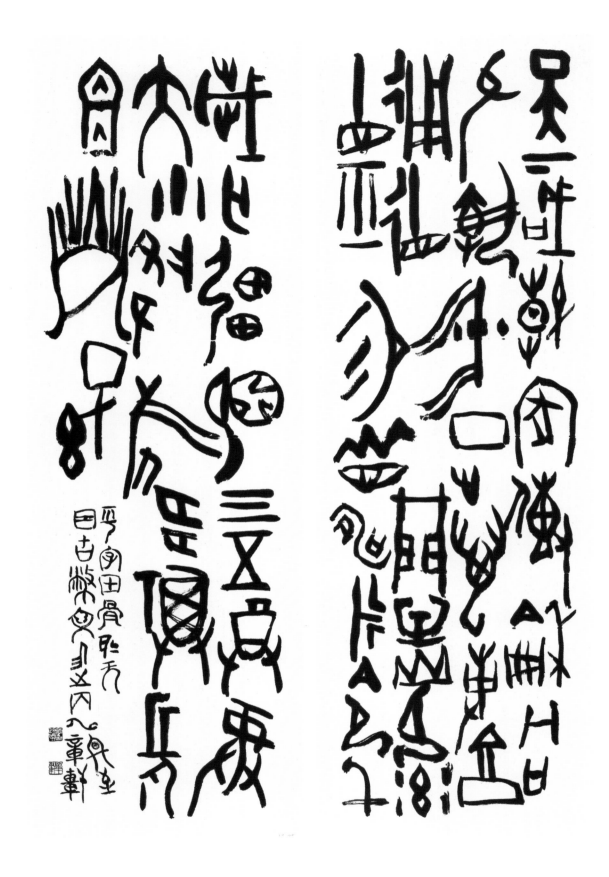

天下咸春　69×206cm×2　篆書　2016

釋文：天下咸春家傳和同允執中正萬事亨通
　　　德門有光率直平易眉壽永命千歲亡彊
　　　明月三五尊彝大小降族多福長宜子孫

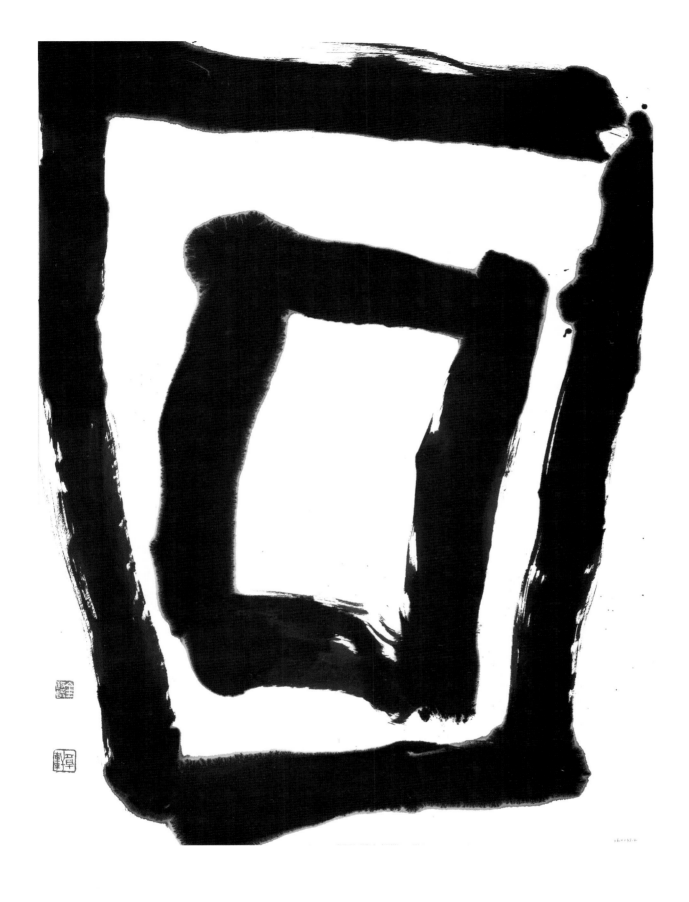

回　66×90cm　2016

釋文：回

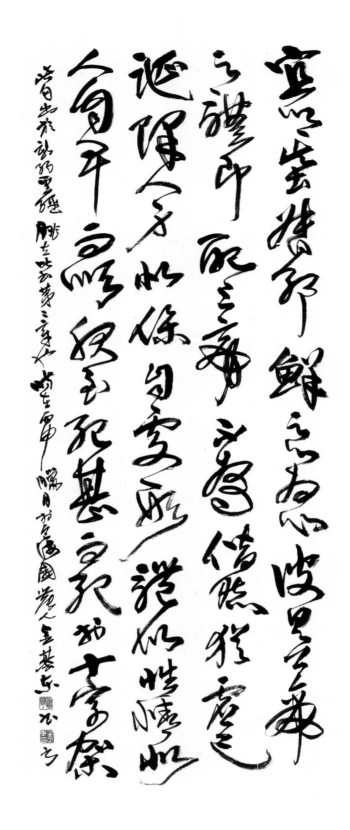

腓笠比書第二章　70×203cm　草書　2016

釋文：宜以基督耶穌之心為心 彼具上帝之體 即配上帝不以 為僭 然猶虛己 誕降人身 以僕自處 形體似人 性情似人
自卑而順服至死 甚而死於十字架

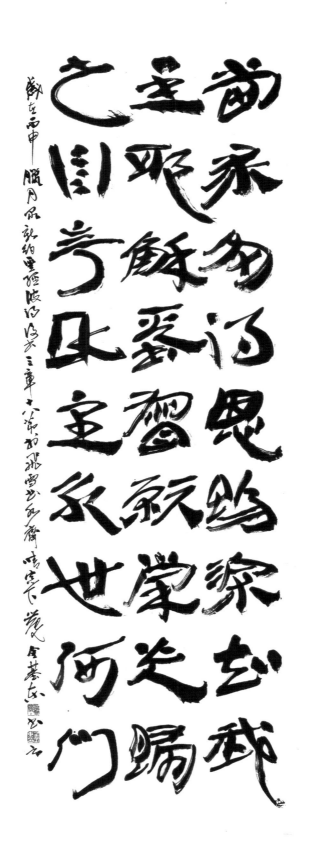

彼得後書三章 70×180cm 隸書 2016

釋文：當求多得恩賜 深知我主耶穌基督 願榮光歸之 自今以至永世 阿門

臨黃庭堅砥柱銘　137×240cm×4　行書　2016

降謹大河砥柱之峯藥

立大禹之廟斯在冕弁端委

遠契劉子禹無閒然玄符

仲尼之歎皇情乃睠載懷仰

止爰命有司勒銘茲石

黃庭堅字魯直自號山谷道人晚號涪翁黔安居士八桂老人于稱豫章黃先生洪州分寧人北宋詩人詞人書法家為盛極一時的江西詩派開山之祖與蔡襄蘇軾米芾一起被釋為宋四家砥柱銘書于一千九十五年前後抄錄其最為推崇之唐代宰相魏徵之砥柱銘作為一件大字行楷書結字修長奇崛筆法用張挺拔章法則參差錯落氣勢奪人柔兆涒灘大雪 太青 金瑞鉉

釋文：維十有一年皇帝御天下之十二載也道被 域中威加海外六合東軌八荒有截功成名定時和歲阜越二月東巡狩至于洛邑肆觀禮畢玉鑾旋軫度（效）函之險踐分陝之地緬唯列聖降望大河砥柱之峯杗立大禹之廟斯在冕弁端委遠契劉子禹無閒然玄符仲尼之嘆皇情乃眷 載懷仰止爰命有司勒銘茲石

黃庭堅字魯直自號山谷道人晚號涪翁黔安居士八桂老人于稱豫章黃先生洪州分寧人北宋詩人詞人書法家為盛極一時的江西詩派開山之祖與蔡襄蘇軾米一起被為宋四家砥柱銘書于一千九十五年前後抄錄其最為推崇之唐代帝相魏徵寫之砥柱銘卷作為一件大字行楷書結字修長奇崛 筆法開張挺拔章法則參差錯落氣勢奪人柔兆涒灘大雪 太青 金瑞鉉

維十有一年皇帝御
天下之十二載也道被
域中威加海外六合
同軌八荒有截功成名
定時和歲阜越二月東
巡狩至于洛邑肆觀禮
畢玉鑾旋軫度骰函
之陰蹊分陝之地緬惟列聖

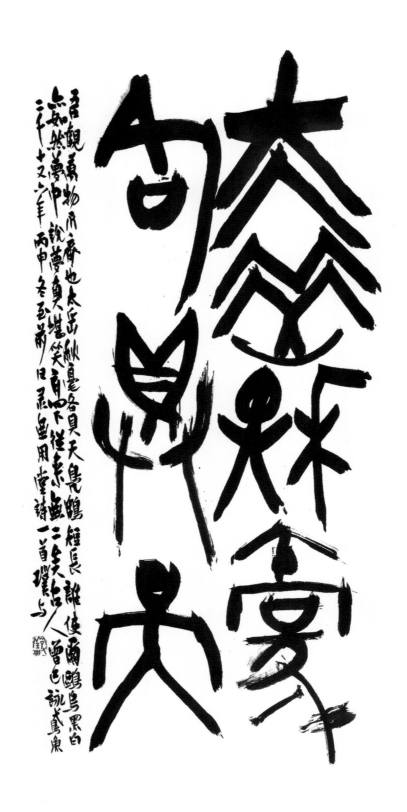

太岳秋毫各具天 68×179cm 篆書 2016

釋文：吾觀萬物不齊也　太岳秋毫各具天
　　　鳧鶴短長誰使爾　鷗烏黑白亦如然
　　　夢中說夢真堪笑　牛背尋牛不足言
　　　高下從來無二矣　古人曾已詠鳶魚

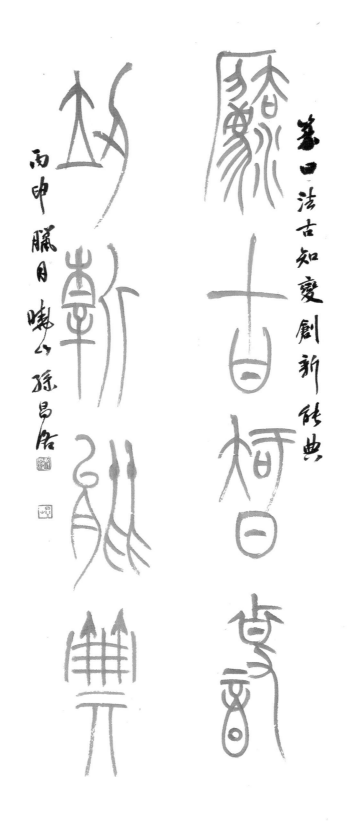

法古創新對聯 23×137cm×2 篆書 2016

釋文：法古知變 創新能典

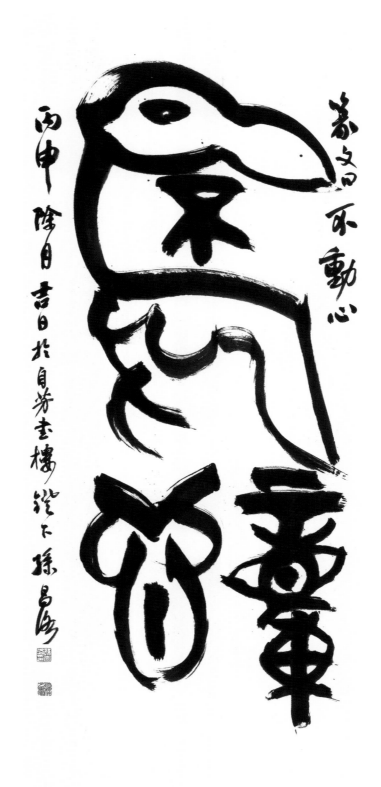

篆文曰 不動心

丙申 隆冬 吉日 於自芳書樓 従下 孫昌洛

不動心 90×240cm 篆書 2016

釋文：不動心

昔人已乘黃鶴去 此地空餘黃鶴樓 黃鶴一去不復返 白雲千載空悠悠 川歷歷漢陽樹 芳草萋萋鸚鵡洲 日暮鄉關何處是 煙波江上使人愁

錄崔顥詩黃鶴樓 丁酉新春時嶧山 孫昌洛

| 崔顥黃鶴樓　91×224cm　行書　2017

釋文：昔人已乘黃鶴去　此地空餘黃鶴樓　黃鶴一去不復返　白雲千載空悠悠
晴川歷歷漢陽樹　芳草萋萋鸚鵡洲　日暮鄉關何處是　煙波江上使人愁

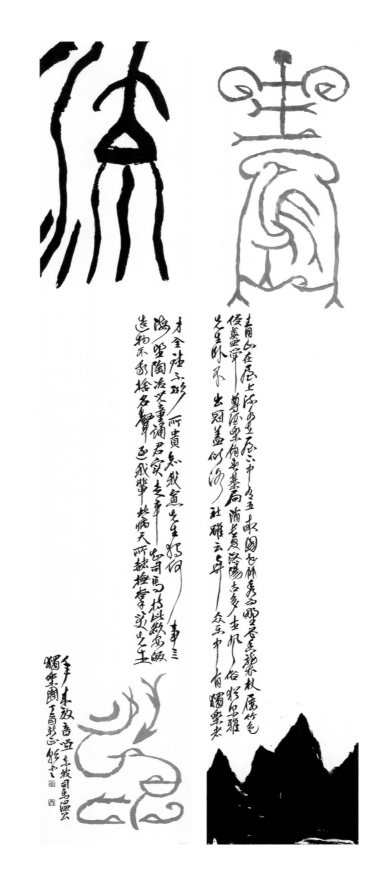

司馬溫公獨樂園　50×273cm×2　行書　2016

釋文：青山在屋上，流水在屋下。中有五畝園，花竹秀而野。花香襲杖履，竹色侵盞斝。樽酒樂餘春，棋局消長夏。
洛陽古多士，風俗猶爾雅。先生臥不出，冠蓋傾洛社。雖云與眾樂，中有獨樂者。才全德不形，所貴知我寡。
才全德不形，所貴知我寡。先生獨何事，四海望陶冶。兒童誦君實，走卒知司馬。持此欲孜歸，造物不我舍。
名聲逐吾輩，此病天所赭。撫掌笑先生，年來效喑啞。

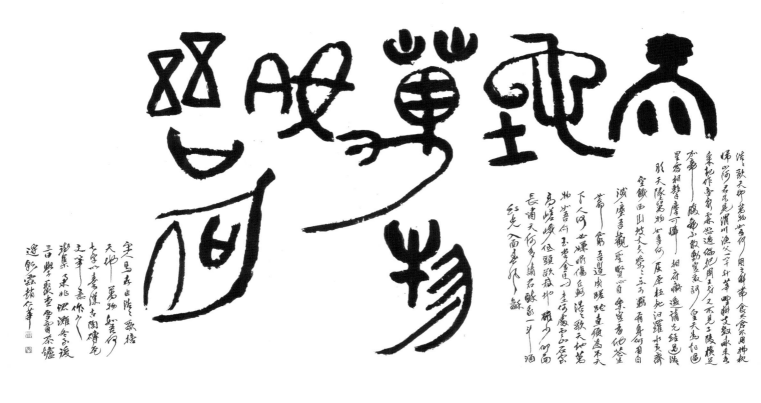

馬存浩浩歌　122×244cm　篆書　2016

釋文：浩浩歌 天地萬物如吾何

用之解帶食太倉 不用拂枕歸山阿

君不見 渭川漁父一竿竹 莘野耕叟數畝禾

喜來起作商家霖 怒後偏把周王戈

又不見 子陵橫足加帝腹 帝不敢動豈敢訶

皇天為忙逼 星宿相擊摩

可憐相府癡 邀請先經過

浩浩歌 天地萬物如吾何

屈原枉死汨羅水 夷齊空餓西山坡

丈夫犖犖不可羈 有身何用自滅磨

吾觀聖賢心 自樂豈有他

蒼生如命窮 吾道成蹉跎

直須為吊天下人 何必嫌恨傷丘軻

浩浩歌 天地萬物如吾何

玉堂金馬在何處 雲山石室高嵯峨

低頭欲耕地雖少 仰面長嘯天何多

請君醉我一斗酒 紅光入面春風和

白居易大林寺桃花 　90×240cm　隸書　2016

釋文：人間四月芳菲盡　山寺桃花始盛開
　　　長恨春歸無覓處　不知轉入此中來

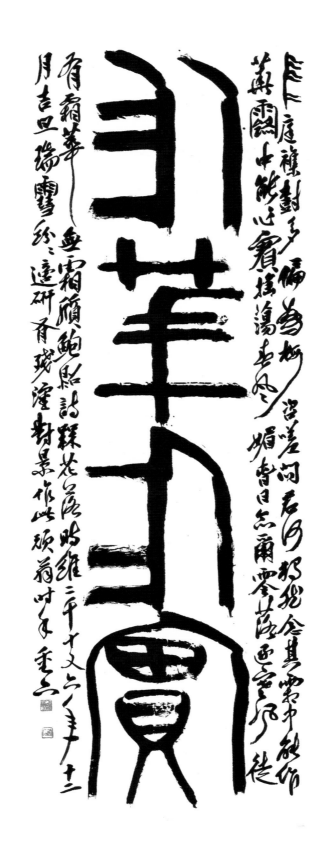

鮑照梅花落　　70×203cm　　篆書　　2016

釋文：中庭多雜樹 偏為梅咨嗟
　　　問君何獨然 念其霜中能作花 露中能作實
　　　搖蕩春風媚春日 念爾零落逐風飆 徒有霜華無霜質

臺灣日知書會

蕭世瓊 / 王振邦 / 江柏萱 / 吳義輝

於同生 / 林俊臣 / 馬魁瑞 / 陳一郎

陳豐澤 / 陳麗文 / 游國慶 / 黃智陽 / 鄧君浩

| 潮　150×76cm　草書　2017

釋文：潮。

款識：二〇一七年正月上澣，蕭世瓊書。

印文：蕭　十駕齋主。

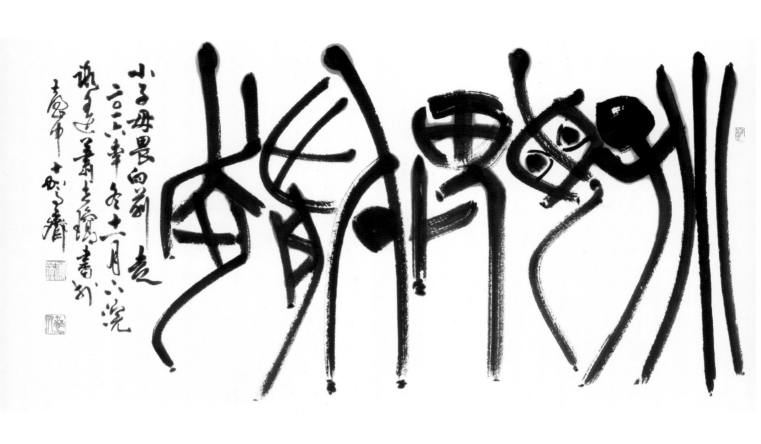

小子毋畏向前走 70×138cm　篆書　2016

釋文：小子毋畏向前走。

款識：小子毋畏向前走，二〇一六年冬十一月下浣，路遙蕭世瓊書於臺中十駕齋。

印文：向前走　蕭世瓊　十駕齋。

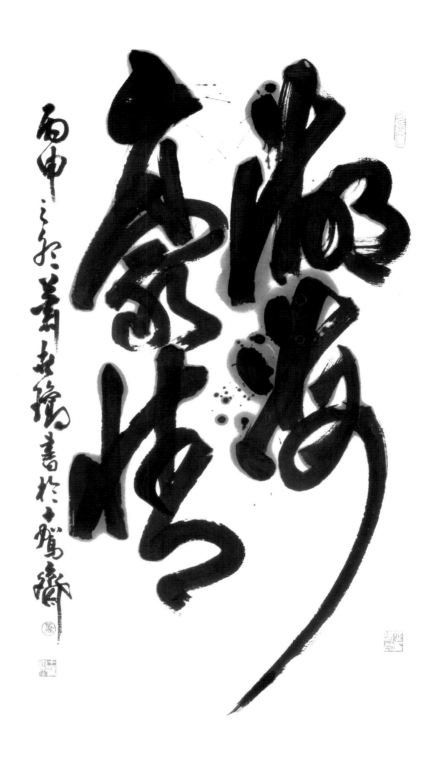

湖海豪情 138×70cm 草書 2016

釋文：湖海豪情。

款識：丙申之冬，蕭世瓊書於十駕齋。

印文：寸紙不遺　悠悠白雲　蕭　十駕齋主。

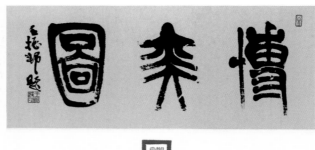

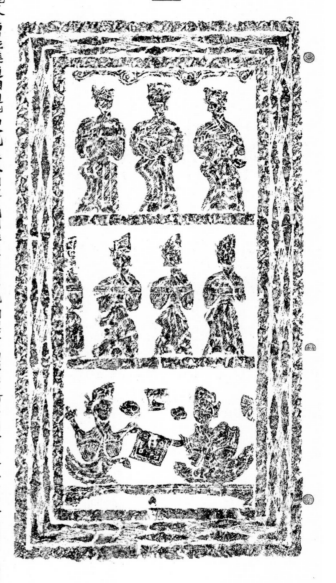

▌博弈圖跋文 21×52cm、112×52cm、134×24cm 楷書 2014

釋文：1.博奕圖 王振邦題。2.楚辭招魂：菎蔽象棋，有六簙些。分曹並進，遒相迫些。史記蘇秦列傳載：鬥雞走狗，六博蹋鞠。漢韋昭博奕論亦載，今世之人，多不務經術，好玩博奕，廢事棄業，忘寢與食，窮日盡明，繼以脂燭。當其臨局交爭，雌雄未決，專精銳意，心勞體卷，人事曠而不脩，賓旅闕而不接，雖有太牢之饌，韶夏之樂，不暇存也。至或賭及衣物，徙釭易行，廉恥之意弛，而忿戾之色發，然其所志，不出一枰之上，所務不過方罫之間，勝敵無封爵之賞，獲地無兼土之實，技非六藝，用非經國，由是可知博奕始自戰國，至漢代為宮廷及民間盛行娛樂活動。此幅博奕圖榻上兩人對坐中間，置博局及箸枰，箸枰上方刻一隻鳥，為博局之梟棋，此棋為眾棋之首。根據博的規則，投箸行棋過程中，凡棋皆可成梟棋，已成梟棋者須豎起，即所謂博立梟棋。棋成梟後，就獲得勝利關鍵，勝者常高興喊出並飲酒助興，輸者罰酒是為常態。甲午秋 王振邦。

印文：1.佛肖像印、王振邦印、觀復盦、鳥形肖像印。2..佛肖像印、王振邦印、以仁。

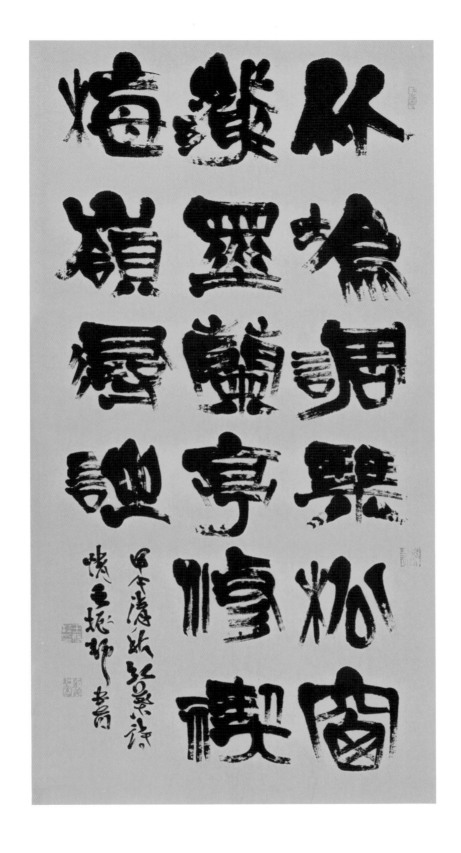

竹塢調琴 69×135cm 古隸 2014

釋文：竹塢調琴，松窗潑墨，蘭亭修禊，梅嶺尋詩。甲午清秋 紅葉詩情 王振邦書。

印文：仁者壽、道非物外、王振邦印、樹義野客。

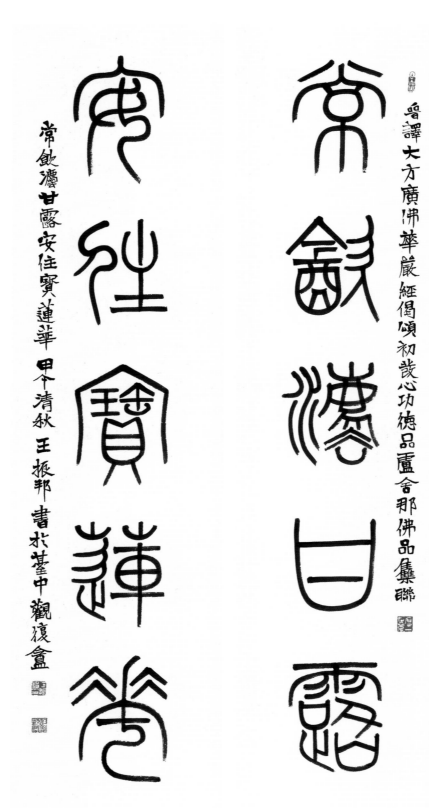

華嚴經集聯　35×136cm×2　篆書　2014

釋文：常飲法甘露，安住寶蓮華。晉譯大方廣佛華嚴經偈頌初發心功德品盧舍那佛品集聯 常飲法甘露安住寶蓮華 甲午清秋 王振邦書於臺中觀復盦

印文：佛肖像印、度一切苦厄、王振邦印、樹義野客。

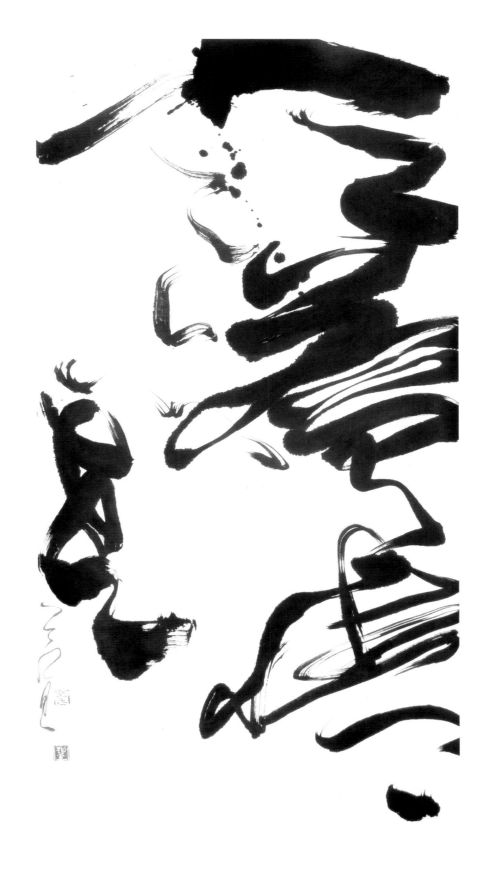

┃天若有情天亦老 145×75cm 草書 2015

釋文：天若有情天亦老

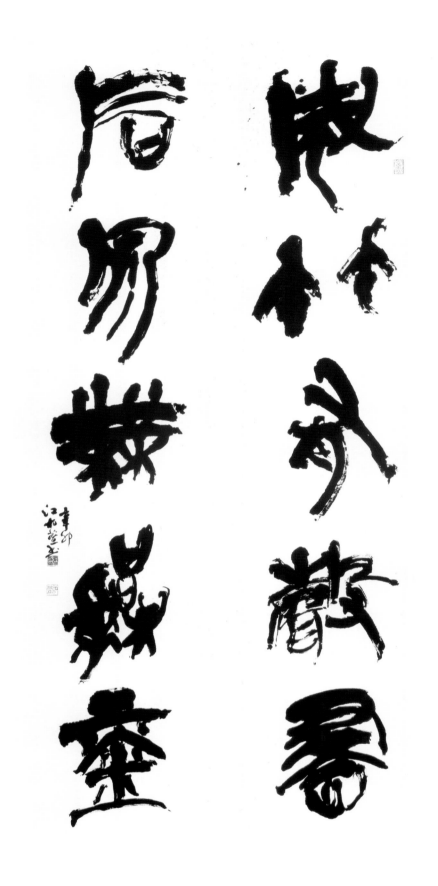

真山民詩聯 180×45cm×2 古隸 2011

釋文：風竹有聲畫 石泉無操琴

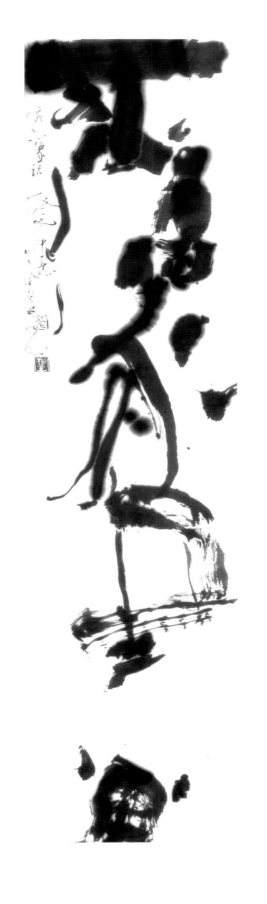

不像畫 145×35cm 古隸 2014

釋文：不像畫

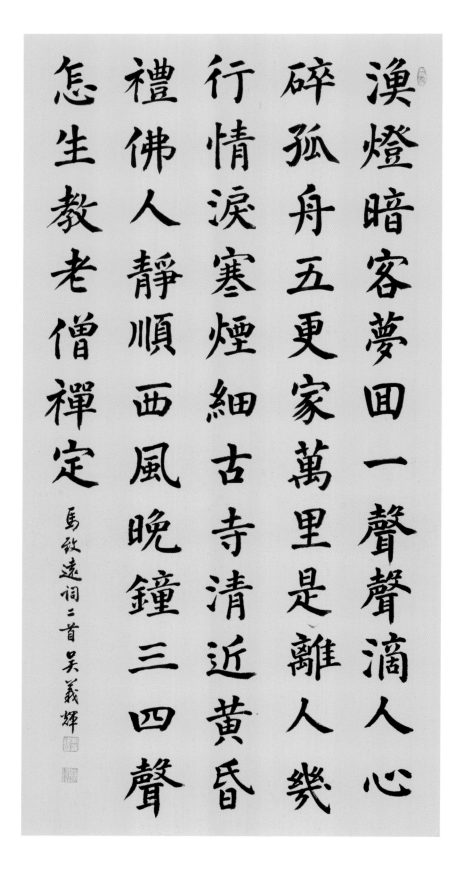

怎生教老僧禪定

禮佛人靜順西風晚鐘三四聲

行情淚寒煙細古寺清近黃昏

碎孤舟五更家萬里是離人幾

漢燈暗客夢回一聲聲滴人心

馬致遠詞二首 吳義輝

馬致遠曲二首 135×70cm 楷書 2016

釋文：漁燈暗，客夢回。一聲聲滴人心碎。孤舟五更家萬里，是離人幾行清淚；煙寺晚鐘。
　　　寒煙細，古寺清，近黃昏禮佛人靜。順西風晚鐘三四聲，怎生教老僧禪定？

程顥夏日偶成　135×70cm　隸書　2016

釋文：閒來無事不從容，睡覺東窗日已紅。
　　　萬物靜觀皆自得，四時佳興與人同。
　　　道通天地有形外，思入風雲變態中。
　　　富貴不淫貧賤樂，男兒到此是豪雄。

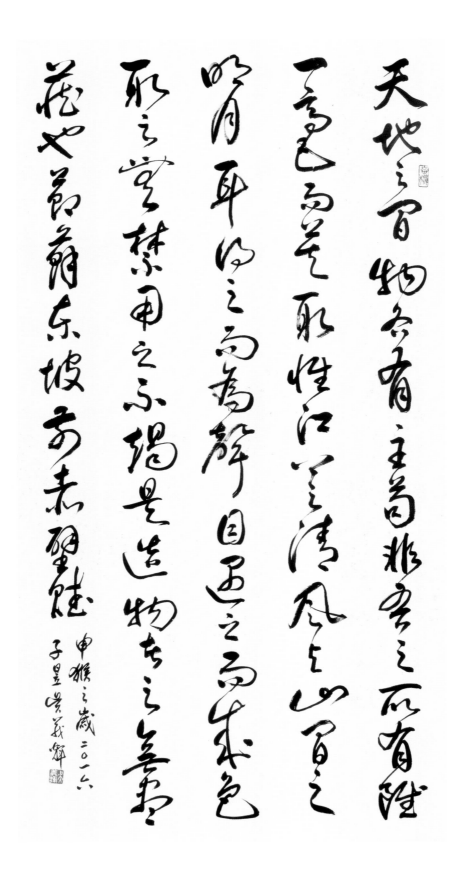

節錄蘇東坡前赤壁賦　135×70cm　行草書　2016

釋文：天地之間，物各有主，苟非吾之所有，雖一毫而莫取。惟江上之清風，與山間之明月，耳得之而為聲，目遇之而成色詞解。取之無禁，用之不竭。是造物者之無盡藏也。節蘇東坡前赤壁賦。

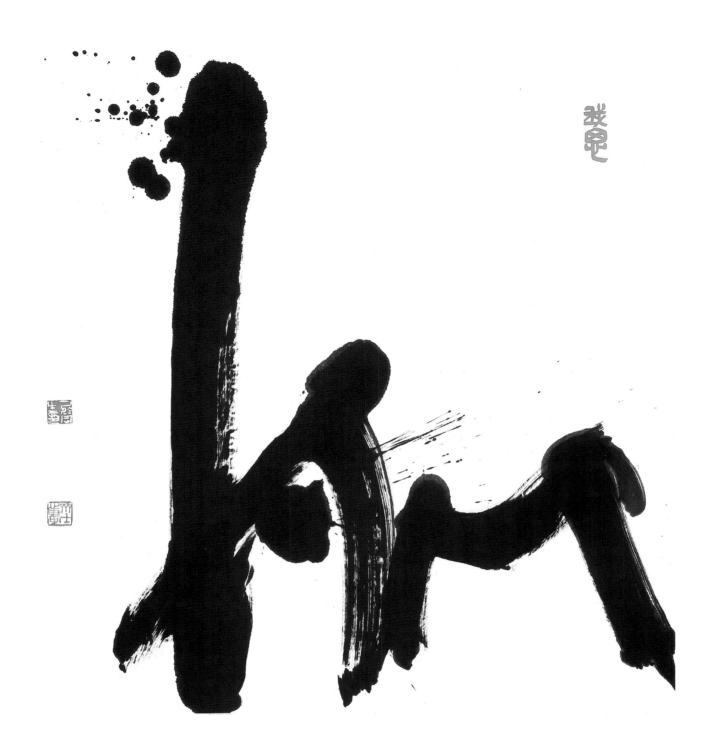

我思故我在　90×90cm　英文　2016

釋文：I AM

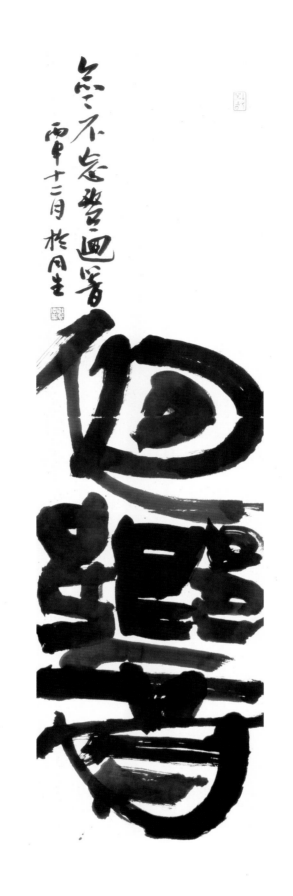

迴響 125×35cm 古隸 2017

釋文：迴響

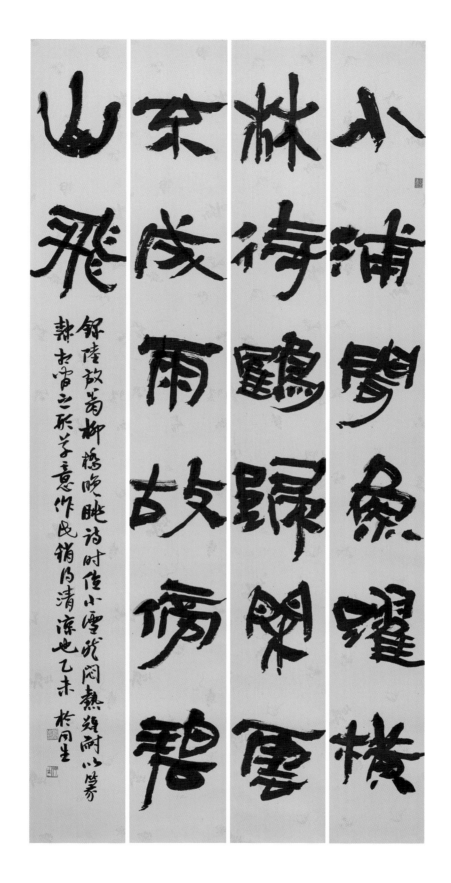

小浦聞魚躍，橫林待鶴歸。

閒雲不成雨，故傍碧山飛。

錄陸放翁柳橋晚眺詩時值小暑炎炎悶熱難耐以篆隸法寫之取芋意作民猶乃清涼也乙未 於同生

陸游 柳橋晚眺　210×100cm　古隸　2016

釋文：小浦聞魚躍，橫林待鶴歸。閒雲不成雨，故傍碧山飛。

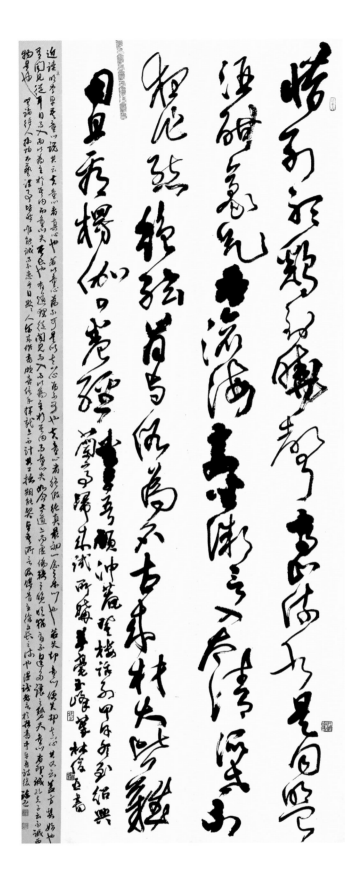

李贄詩 205×85cm 草書 2014

釋文：惜別聽難到曉聲，高山流水是同盟。酒酣豪氣吞滄海，宴坐微言入太清。
混世不妨狂作態，絕弦肯與俗為名。古來材大皆難用，且看楞伽四卷經。

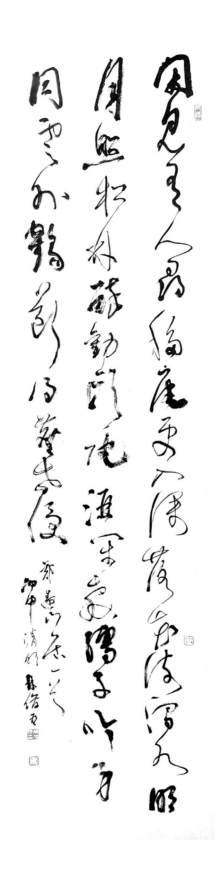

鄭遨詩　180×45cm　草書　2016

釋文：閑見有人尋，移庵更入深。落花流澗水，明月照松林。醉勸頭陀酒，閑教孺子吟。身同雲外鶴，斷得世塵侵。

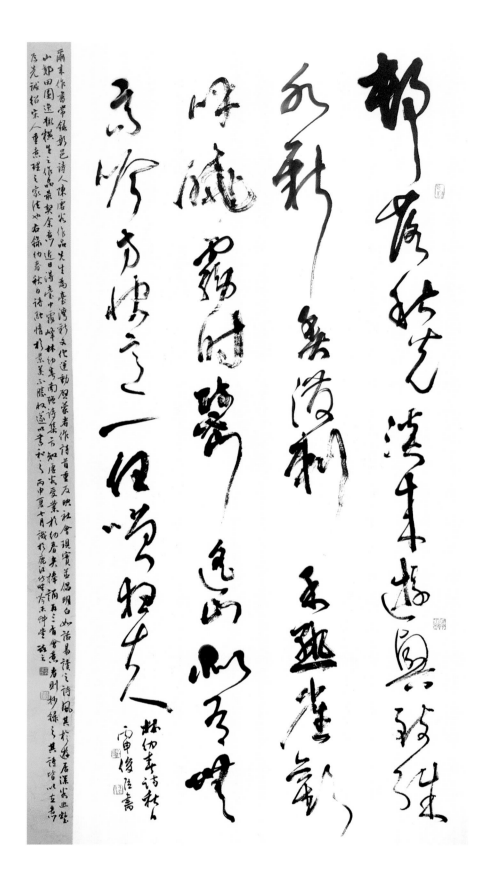

林幼春詩　180×75cm　草書　2016

釋文：村落秋光淡，來遊興致殊。水新魚潑剌，禾熟雀歡呼。曉霧時疏密，瑤山似有無。高吟方快意，一任笑狂夫。

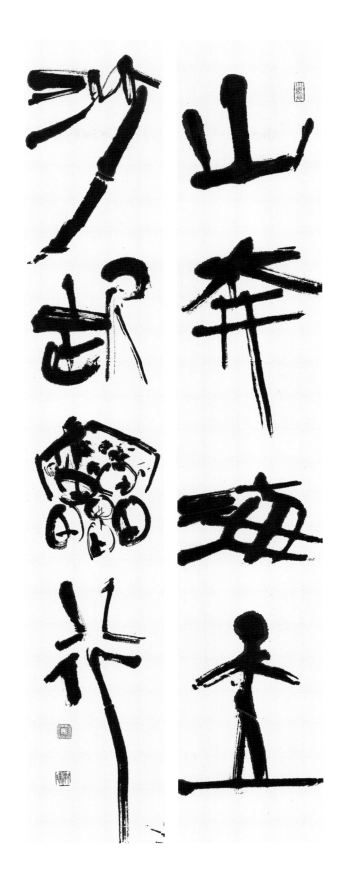

山奔沙起四言聯　24×137cm×2　古隸　2015

釋文：山奔海立，沙起雷行。

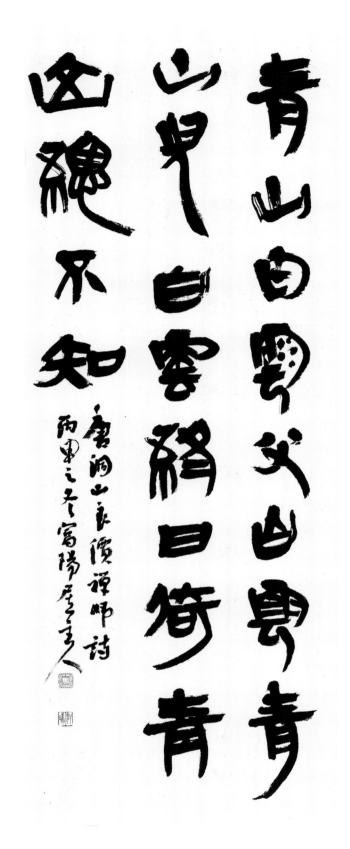

洞山良價禪師詩中堂　52×136cm　古隸　2016

釋文：青山白雲父，白雲青山兒，白雲終日倚，青山總不知。

中庸句中堂　100×240cm　古隸　2016

釋文：有弗學，學之，弗能弗措也。人一能之幾百之，人十能之幾千之，果能此道矣，雖愚必明，雖柔必強。

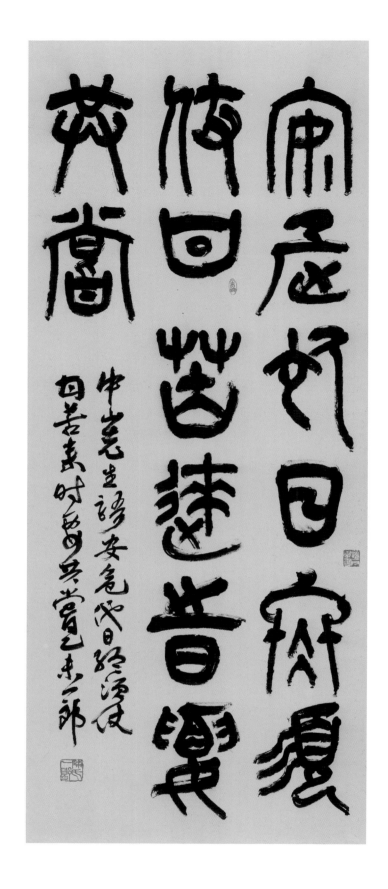

安危甘苦七言聯語　180×74cm　篆書　2015

釋文：安危他日終須仗，甘苦來時要共嚐

款識：中山先生語：「安危他日終須仗，甘苦來時要共嚐。」乙未一郎。

印文：陳氏一郎（朱文）。佛造像（肖形印朱文）。懷一父學書（白文）。

李叔同送別之原曲是由美國 John Pond Ordway 所寫乃為思親而作
歌名 Dreaming of Home and Mother 此歌傳入日本後由犬童球溪
填寫日文詞旅愁 時值李叔同留學日本聽聞此詞曲大為感動
於一九一五年依與德威原曲填寫中文詞送別之後陳招甫又添續詞

西風起秋漸深攏容動客心獨自惆悵嘆飄零寒光照孤影
憶故土思故人高堂念雙親鄉路迢迢何處尋覺來歸夢新－旅愁

長亭外古道邊芳草碧連天晚風拂柳笛聲殘夕陽山外山
天之涯地之角知交半零落一斛濁酒盡餘歡今宵別夢寒
長亭外古道邊芳草碧連天晚風拂柳笛聲殘夕陽山外山－送別

長亭外古道邊芳草碧連天孤雲一片雁聲酸日暮塞煙寒
伯勞東飛燕西與君長別離把袂牽衣淚如雨此情誰與語
長亭外古道邊芳草碧連天晚風拂柳笛聲殘夕陽山外山－陳招甫
續詞

二〇一六年歲在丙申陳一郎於朱園南窗鈔之

小楷送別與旅愁　25×28cm　楷書　2016

款識：二〇一六年歲在丙申，陳一郎於朱園南窗鈔之。
印文：陳還（白文）、懷一（朱文）。心遊（朱文）。

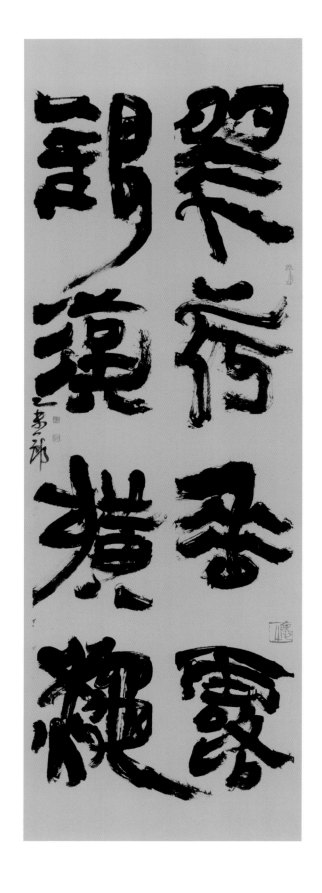

隸書翠荷銀漢四言聯　180×65cm　隸書　2015

釋文：翠荷垂露，銀漢橫秋。

款識：乙未一郎

印文：懷一心畫（白文）、陳一郎之章（朱文）。拈花（肖形印朱文）。懷一（朱文）。

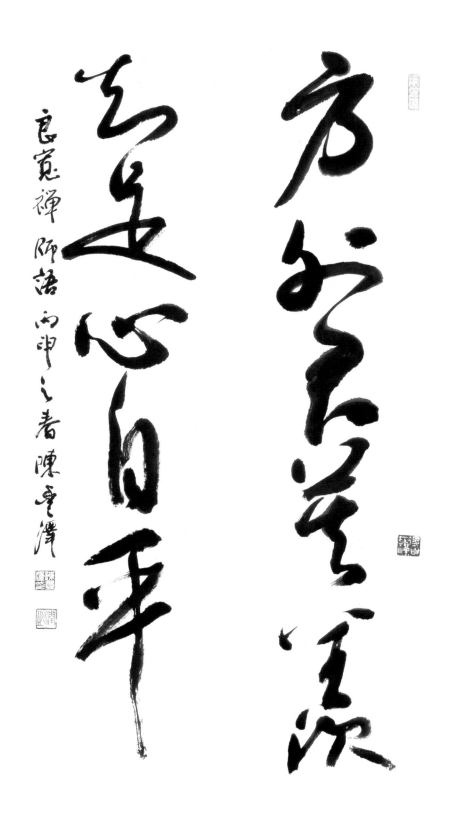

方外知足對聯　105×23cm×2　行草　2016

釋文：方外君莫羨；知足心自平。

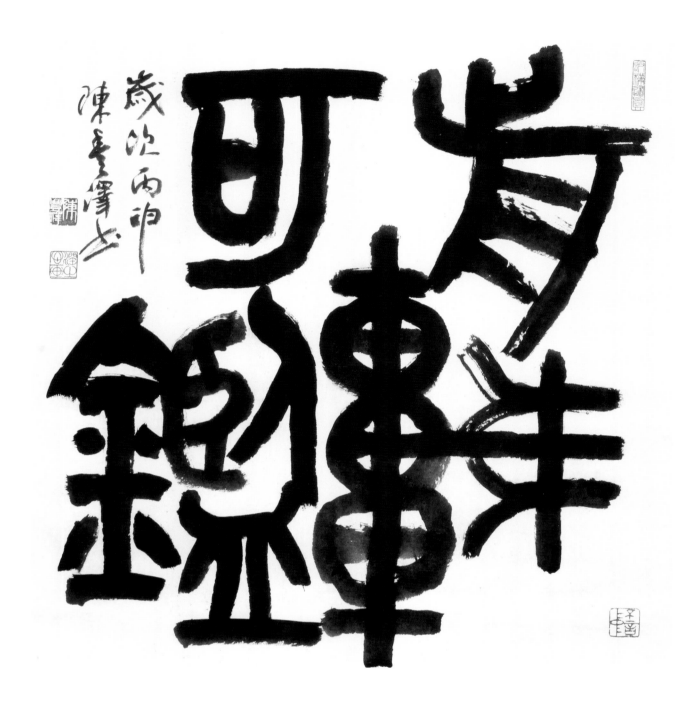

前車可鑑 釋文：前車可鑑。

歲次丙申
陳豐澤書

前車可鑑　69×69cm　篆書　2016

釋文：前車可鑑。

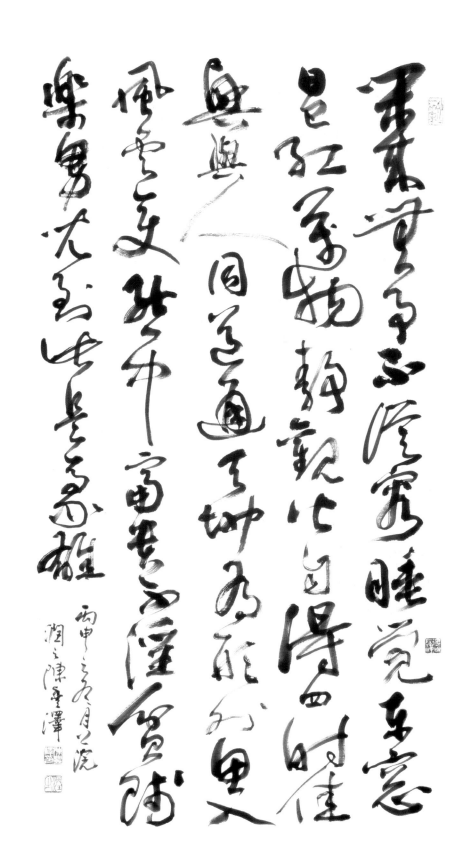

程顥秋日偶成 137×69cm 行草 2016

釋文：閒來無事不從容，睡覺東窗日已紅；萬物靜觀皆自得，四時佳興與人同；
道通天地有形外，思入風雲變態中；富貴不淫貧賤樂，男兒到此是豪雄。

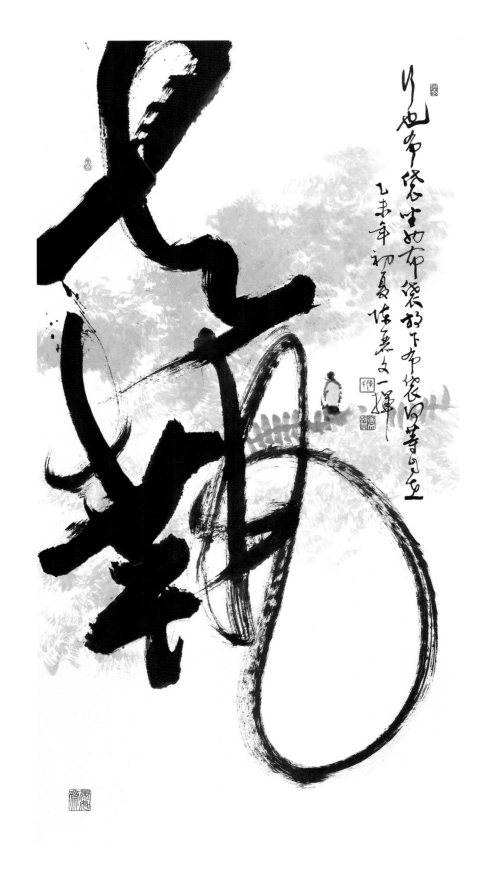

去執 70×138cm 行草 2015

釋文：去執

款識：行也布袋 坐也布袋 放下布袋 何等自在

印文：墨游 陳氏 麗文翰墨

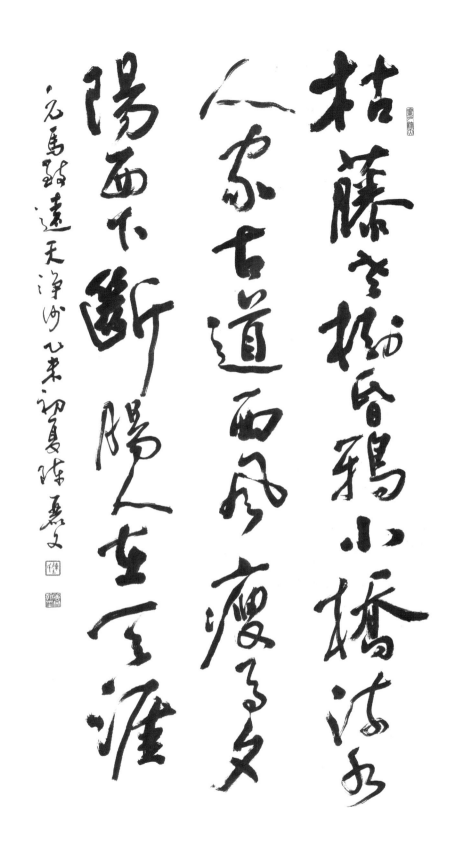

元 馬致遠《天淨沙》　70×138cm　行草　2015

釋文：枯藤老樹昏鴉 小橋流水人家 古道西風瘦馬 夕陽西下 斷腸人在天涯
款識：元馬致遠天淨沙 乙未初夏陳麗文
印文：素月流天　陳氏　麗文翰墨

晉太元中武陵人捕魚

為業緣溪行忘路之遠近忽逢桃花林

夾岸數百步中無雜樹芳草鮮美落英繽紛

漁人甚異之復前行欲窮其林：盡水源便得一山：有小

口髣髴若有光便捨船從口入初極狹纔通人復行數十步豁

然開朗土地平曠屋舍儼然有良田美池桑竹之屬阡陌交通雞

犬相聞其中往來種作男女衣著悉如外人黃髮垂髫並怡然自樂見

漁人乃大驚問所從來具答之便要還家設酒殺雞作食村中聞有此人

咸來問訊自云先世避秦時亂率妻子邑人來此絕境不復出焉遂與外

人間隔問今是何世乃不知有漢無論魏晉此人一一為具言所聞皆歎惋餘

人各復延至其家皆出酒食停數日辭去此中人語云不足為外人道也既

出得其船便扶向路處：誌之及郡下詣太守說如此太守即遣人隨其

往尋向所誌遂迷不復得路南陽劉子驥高尚士也聞之欣然規往未果

尋病終後遂無問津者

錄晉陶淵明桃花源記
丙申春吉陳麗文於晏如齋

[印] [印]

晉 陶淵明《桃花源記》 33×33cm 小楷 2016

款識：錄 晉陶淵明桃花源記 丙申新春 陳麗文於晏如齋
印文：陳 麗文

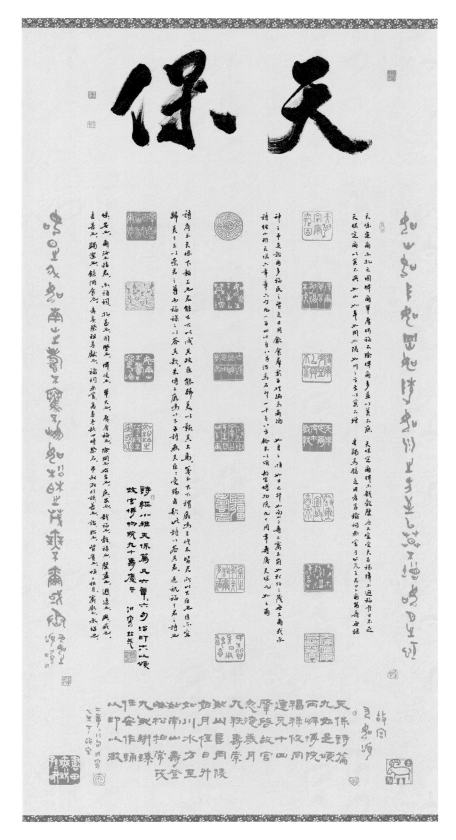

「天保印蛻暨故宮九如頌」書印中堂　138×69cm　籀篆隸行　2016

釋文：詩經小雅天保：

　　天保定爾，亦孔之固。俾爾單厚，何福不除？俾爾多益，以莫不庶，

　　天保定爾，俾爾戩穀。罄無不宜，受天百祿。降爾遐福，維日不足。

　　天保定爾，以莫不興。如山如阜，如岡如陵。如川之方至，以莫不增。

　　吉蠲為饎，是用孝享。禴祠烝嘗，于公先王。君曰卜爾，萬壽無疆。

　　神之弔矣，詒爾多福，民之質矣，日用飲食。群黎百姓，徧為爾德。

　　如月之恒，如日之升。如南山之壽，不騫不崩。如松柏之茂，無不爾或承。

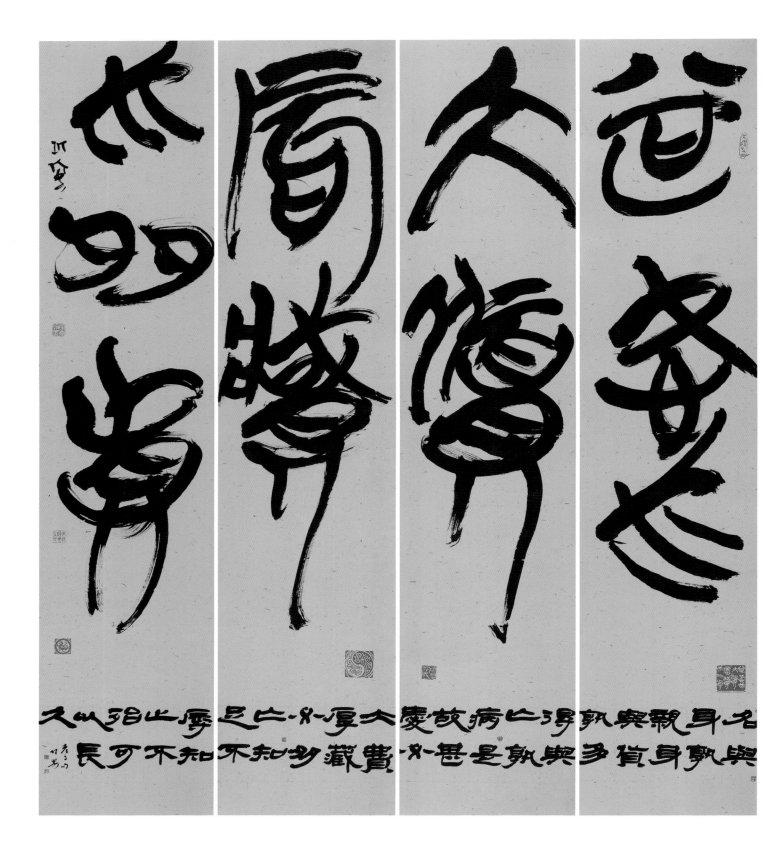

「甚愛必大費，厚藏必多亡」楚簡老子四聯屏 240×220cm 古文／隸書 2015

釋文：甚愛必大費，厚藏必多亡。

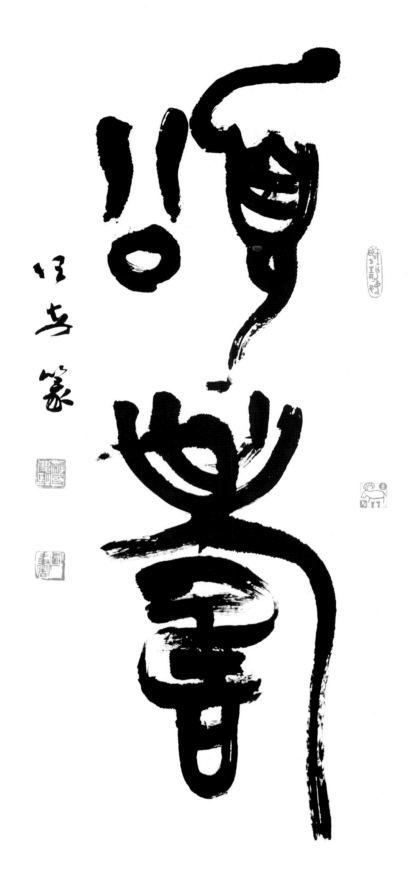

頌壽 135×67cm　大篆　2016

釋文：頌壽

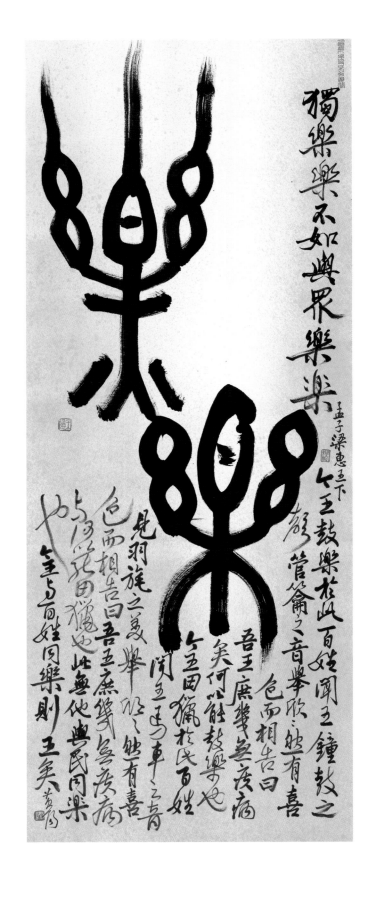

獨樂樂不如與眾樂樂

孟子梁惠王下

王鼓樂於此百姓聞王鐘鼓之聲管籥之音舉欣欣然有喜色而相告曰吾王庶幾無疾病與何以能鼓樂也王田獵於此百姓聞王車馬之音見羽旄之美舉欣欣然有喜色而相告曰吾王庶幾無疾病與何以能田獵也此無他與民同樂也今王與百姓同樂則王矣 黃智陽

■ 樂樂　93×238cm　篆書　2016

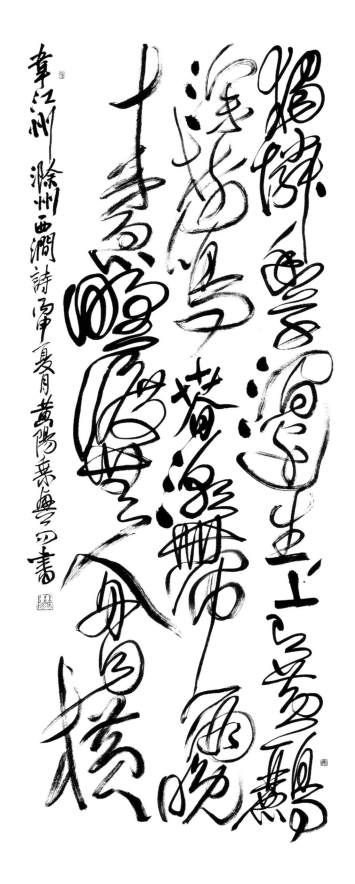

韋江州滁州西澗詩　67×182cm　草書　2016

釋文：獨憐幽草澗邊生，上有黃鸝深樹鳴。
　　　春潮帶雨晚來急，野渡無人舟自橫。

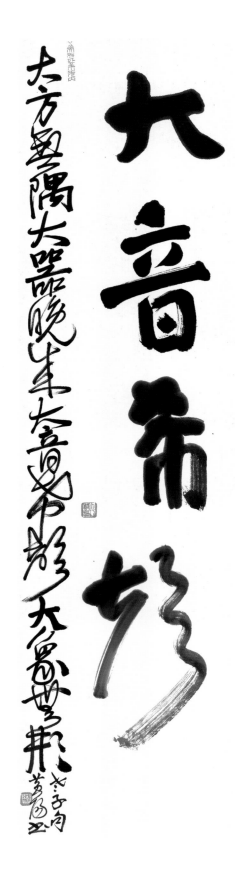

大音希聲　72×268cm　2016

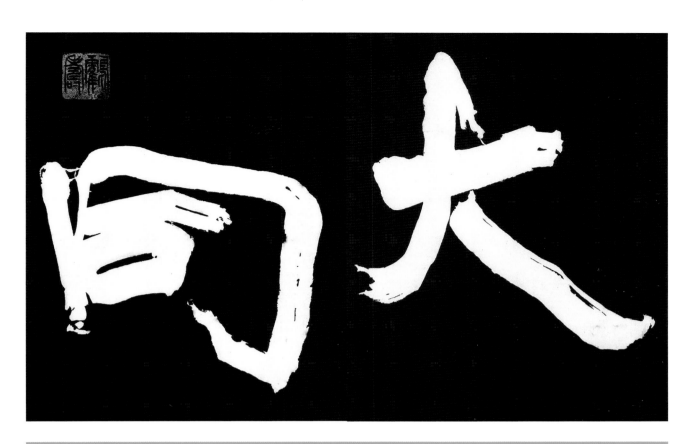

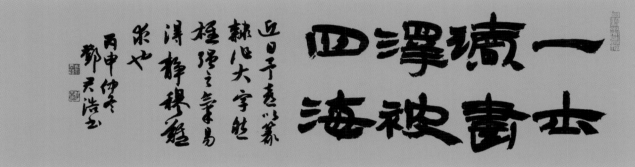

大同 - 淑世理想　180×170cm　楷／隸書　2016

釋文：大同　一士讀書澤被四海

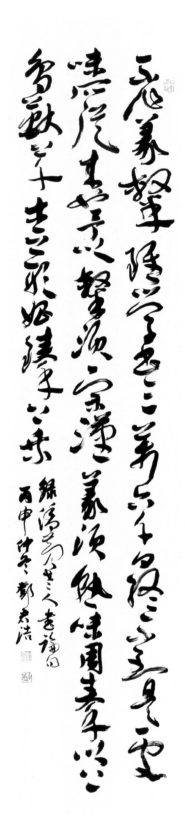

錄僑黃老人句 60×240cm 草書 2016

釋文：不作篆隸，雖學書三萬六千日，終不到是處，昧所從來也。予以隸須宗漢，篆需熟味周秦以上鳥獸草木之形始臻上乘。

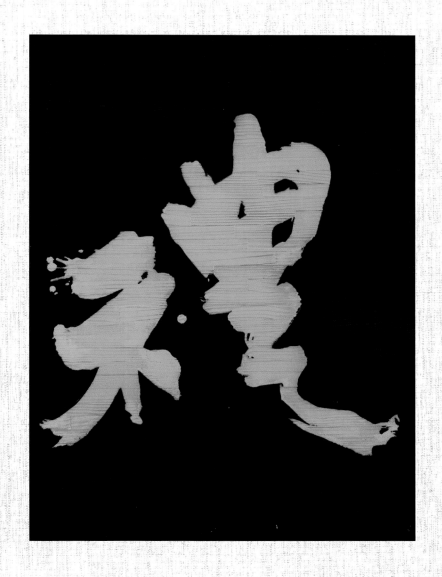

禮為京國文化之陸典流傳于後也古時讀之之人皆現為重桌于此口卷以篆隸之法書之　丙申作字　太洪

| 禮　130×120cm　行書　2016

釋文：禮

參展作家簡歷
resume

▌金 斗坰 ▶ 024

兼修會會長
個人展 9 回
象形韓語 書體開發 特許登錄
大韓民國書藝大展等 各種公募展 入 , 特選및 大賞 受賞
大韓民國書藝大展招待作家 , 同 審查委員
世界書藝全北 BI 제 NNALE 本展示出品
21C 人文書藝文化 文字造形 研究所 文字香代表
書藝應用 文字造形 DESIGN 研究所 筆脈代表
선비文化體驗館 "Urinuri" 館長
全北大學校 平生教育員 書藝 專擔教授
韓國 Contents 振興院選定 1 人創造企業 1 號

▌卞 榮愛 ▶ 029

個人展：「新荷出水」(2011, 耕仁美術館 ,SEOUL)、國際書藝家協會展 (2010,2012,2014 藝術殿堂)、兼修會展 (2006,2008,2010,2012,2014)
出版：「郭店楚墓竹簡」(臨書及考釋共著)、「西周金文十八品」(臨書及考釋共著)
大韓民國書藝大展 (2015, 優秀賞)、京畿道書藝大展 (2015, 優秀賞)、護國美術大展 (2014, 優秀賞)、首爾書藝大展 (2014-15 特選二回)

▌孔 炳壹　034

1962 年生，韓國書藝協會 招待作家 評審、剛菴研墨會 會員、國際書藝家協會 會員、韓國書藝批評學會 會員
韓中書法交流展、三門展、泮宮書團展、世界全北書法紀念展
榮獲孝園文化獎、個人展 (2009 白岳美術館)

▌任 成均 ▶ 036

1968 年生，個人展 2 回 (白岳美術館 , 2006 / 2016)、韓中翰墨展 (青島 , 北京 , 廣東 , 武漢)、世界書藝全北雙年節 世界文字展 (2016)
兼修會會員、剛菴研墨會會員、國際書藝家協會會員、韓國書藝家協會會員、韓國書藝學術研究會會員、韓國篆刻協會會員、韓國書藝協會事務局長

成 順仁 ▶ 038

1957 年生，大韓民國 京畿道 議政府市 老人大學 書藝講師、新谷
初等學校 放課後 講師、LOTTE Mart 文化中心 漢子書藝講師、大
韓民國書藝協會 招待作家、京畿道書藝協會 招待作家
京畿道女性書友會 會員展、國際書藝家協會 會員、個人展 2 會

朴 鍾明 ▶ 041

1934 年生，全南大學校 卒，高麗大學校 敎育大學院 修了、延世
大學校 敎育大學院 修了、首爾市敎育委員會 獎學官、高等學校
校長、東方書法探源畢業、大韓民國 書藝大展 入選、兼修會員

宋 東鈺 ▶ 043

成均館大學校 儒學大學院 儒敎經典 專攻
大韓民國 書藝大展 審查委員、首爾市 書藝大展 審查委員長、成
均館 儒林 書藝大展 審查委員長
個人展 13 回

宋 庸根 ▶ 044

大韓民國書藝大展 招待作家及審查委員 歷任
京畿道書藝大展 招待作家及審查委員 歷任
第 11 回 書藝大展 大賞及五體章同時受賞 , 同 招待作家
書藝雜誌 月刊 墨家 發行人
議政府國際書藝大展 運營委員長
世界書藝全北 biennale 招待 出品
國際書藝家協會 理事
韓國書藝家協會 理事

金 旺云 ▶ 047

兼修會會員
首爾書藝家協會招待作家

金 政煥 ▶ 048

1969 年生，弘益大學校 美術大學院 繪畫專攻 卒業，現任 亞洲大學 講師，個人展 6 回、2015 國際書藝家協會 會員展，韓國 漢詩316 書藝展、世界書藝全北 biennale、SCOPE New York 2015 International Art Fair、2013 協風墨友，東亞細亞 書藝家 4 人展 展示監督 (後援：文化體育觀光部，中央日報)

著作：『書墨之仙境』『熱情的斷面』『朴元圭 話說書法』『書墨路程』

作品所藏：大儒 Media Group, 亞洲大學 茶山館，國家平生教育振興院，Ramada Hotel 南大門，新村 Severance 病院，韓國預托結算院，KDS 分成財團

金 基東 050

1951 年生，現在 韓國書藝協會 常任副理事長、韓國篆刻學會 理事、韓國書藝協會 Seoul 特別市支會長、大韓民國書藝大展 招待作家。

個人展 5 會 (1996 年，藝術之展堂)、(2002 年，藝術之展堂)、(2004 年，鐘路 Gallery)、 (2006 年，端星 Gallery)、 (New York Flushing Meadows Corona Park Gallery)

農人篆刻選集 (1991) 外 20 卷 發行

金 瑞炫 ▶ 052

成均館大 藝術學部 書藝科 六年 修了
兼修會 會員
大韓民國 書藝大典 入選 二回
大韓民國 首爾市展 入選 三回
大韓民國 京畿道展 入選 一回

▌金 珍熙 ▶ 054

1959 年生，成均館大學校 儒學科 卒業
個人展 3 會、金剛石經展、法華石經展、金珍熙書藝展
大韓民國 篆刻協會 會員
現 成均館大學校 養賢齋 外來教授

▌孫 昌洛 ▶ 055

1963 年生，成均館大學校 儒學大學院 修了
第 1 回 一中書藝賞 獎勵賞 受賞 (2008)
韓國篆刻協會 事務局長、國際書藝家協會 韓國本部 副事務局長、
成均館大學校 漢文教育學科 兼任教授、京畿大學校 書藝學科 講
師、藝術의殿堂 書藝 Academy 講師
編著 : 石鼓文 (石曲室詳解法書選)

▌趙 仁華 ▶ 058

1958 年生，成均館大學 儒學大學院 東洋思想文化學科卒業
(書藝學專攻論文 : 張懷瓘的 書藝美學與書家批評 研究)
(社) 韓國書藝協會理事
世界書藝全北 BIENNALE 招待出品
個人展 (學為福展)
謙修會 會員

▌鄭 大炳 ▶ 060

大韓民國 書藝大展 招待作家 , 審查委員 , 運營委員
慶尚南道 書藝大展 招待作家 , 運營委員長 , 審查委員
竹農 書藝大展 招待作家 , 運營委員 , 審查委員
社) 大韓民國 書藝協會 理事
社) 大韓民國 書藝協會 慶南支會長 歷任
個人展 4 回 , 團體展 200 餘回

▍蕭 世瓊 ▶ 063

字玖盦，號路遙，又號蕭郎。1959 年生於嘉義布袋。嘉義師專、台灣師大國文系畢業，台灣師大國文研究所碩士，逢甲大學中文研究所博士。現任亞洲大學通識教育中心副教授、日知書學會會長。

書法作品曾獲台灣省美展書法第一名三次及永久免審查作家、吳三連獎、中山文藝獎、大墩獎、南瀛獎、教育部文藝創作獎……等。曾任全國美展、全國學生美展、南瀛獎、大墩獎、玉山獎、磺溪獎……等評審委員。

▍王 振邦 ▶ 066

王振邦，1973 年 11 月生於台中清水。

國立暨南大學中文所博士生、北京大學書法藝術研究所訪問學者。臺灣省全省美展書法類連續三年前三名並獲終身永久免審查作家資格。全省公教美展、大墩美展書法類首獎。國立台中教育大學語文教育系兼任講師。作品獲國立臺灣美術館藝術銀行購藏。著作：《中華語文大辭典》、《國民中小學書法教學》（合編）。《倪元璐書法藝術研究》、《王振邦書法首展作品集》、《神與物游 - 王振邦書藝集》、〈蒼天瘁仕難—王鐸主體身分認同位移之研究〉、〈《伯遠帖》之傳藏與董其昌跋文真偽析辨〉等學術論文。

▍江 柏萱 069

1987 年出生於臺灣臺北，2016 年甫從國立臺灣藝術大學書畫藝術學系博士班畢業。目前從事專職創作，作品期望呈現出傳統的美感與情調，並嘗試從當代藝術的視角切入書畫藝術創作中，作品曾於多項美術競賽中獲獎。

▍吳 義輝 ▶ 072

號日新、鶴鳴軒主人。一九四一年生於新北市板橋區人。國立台北師院畢業，民國七十九年由新北市丹鳳國小總務主任退休。

自辦鶴鳴軒教室，從事書法教學工作，並應聘社區、社團書法指導。參加歷屆中華書道學會、日知書學會、上玄書會、新莊書畫會聯展及國內外聯展。曾出刊「吳義輝官伯雲夫婦書畫聯展專集」、「吳義輝花甲首展集」。

於 同生 ▶ 075

1975 年生於高雄。中山大學物理系畢業、中央大學物理研究所碩士。東方設計學院文創與設計所博士生。作品曾獲全國美術展金牌獎、大墩美展第一名暨大墩獎、桃源美展第一名暨桃園獎、南瀛獎書法類首獎、明宗獎首獎、全國公教美展第一名。

林 俊臣 ▶ 078

鹿港人，國立中興大學中文系博士、南華大學美學研究所碩士。現為明道大學國學研究所助理教授、鹿耕講堂山長。德國 Hildesheim 大學哲學與藝術實踐研究所訪問，作品曾獲全國美展書法類免審查、中山青年藝術獎中山獎、大墩美展大墩獎、全國美展銀牌獎、磺溪獎、明宗獎、全省美展篆刻類第一名等。著有《中國書法人 - 書問題析論》、《書法現代性問題討論》及《與古為徒 - 林俊臣書法首展作品集》等。

馬 魁瑞 ▶ 081

馬魁瑞字子祥號富陽居主人。曾獲全省美展、北縣美展、高雄市美展等優選。現任臺北市大安社區大學開平分校「其實書法並不難」書法講座。

教職退休後，潛心修習書道，感書道之浩瀚，悟持恆之不易，以初學生自勵，並常提醒自己莫忘初衷，盈科後進。

陳 一郎 ▶ 084

名還，號懷一。十歲始學書。曾任動畫背景繪製員、廣告插畫組長十年。曾遊學杭州二年。經杜忠誥先生引薦，學書論與書技於陳振濂先生；經結拜兄弟牛子引見，習印論與印技於來一石先生。返臺後閉關六載，遍臨百帖。近十年勤學篆楷草，並參習古文字學。臺灣藝術大學書畫藝術學碩士。日知書學會會員，中國國際茶文化書畫院畫師。

┃陳 豐澤 ▶ 087

1959 年生。台灣藝術大學造形研究所碩士。曾任新北市文化中心、警察局、土城區公所等書法研習班指導教師；現任萬華社大、永和社大、樹林社大、輔大推廣部、永和市民大學書法班講師。

作品曾獲金鵝獎、文藝金像獎、北縣美展第一名（大會獎）。高雄市美展、青溪文藝金環獎、全省標準草書、全國春聯比賽等第二名。全省美展第三名。

┃陳 麗文 ▶ 090

字會貞，1956 年生 ，晏如齋主人。現任台灣女書法家學會常務理事，港澳台美協理事，兩岸和平文化藝術聯盟書法委員，日知書學會、中華書道學會、山癡畫會、兩岸藝術網成員。

受邀國內外書法聯展多次，2012 台北三人行聯展、2016 .11 月高雄明宗書法藝術館『順逆之間 - 陳麗文書藝展』、12 月台北中正紀念堂『順逆之間 - 陳麗文書藝展』，2012 出版『陳麗文作品集』，2016 出版『順逆之間 - 陳麗文書藝作品集』。

┃游 國慶 ▶ 093

號任安。故宮博物院研究員。中國文學博士。專研銅器銘文、璽印篆刻、漢字書法。有相關論述專書十餘種及論文百餘篇。

建國一百年，以「十二體千字文」等作品，獲中山文藝創作獎。曾任《印林》雙方月刊總編輯。兼中央、輔仁大學教授，授器物鑒賞、書法研究、古文字學、訓詁學等課程。於故宮籌辦過銅器、金文、璽印等多項展覽，並出版專輯。

┃黃 智陽 ▶ 096

別名黃陽。華梵大學美術與文創學系教授、國立臺灣師範大學美術系兼任教授。臺灣師範大學美術碩士，中國美術學院博士，國際彩墨聯盟秘書長，曾任華梵大學美術學系系主任，書畫展多次。

曾主持「1949 年後台灣現代書法發展之研究」與「現存臺灣之于右任題署書法調查研究」、「莊嚴書法與人格特質研究」國科會與科技部計畫。

鄧 君浩 ▶ 099

國立中央大學物理系畢業，國立清華大學物理研究所畢業，國家同步輻射研究中心研究助理，台積電光罩研發工程師（TSMC R&D Engineer）

2012、2013、2014 全國美術展入選，2014 大墩美展優選，2015 行天宮創意書法類第二名，桃源美展佳作，2016 新竹美展及苗栗美展優選，明宗獎佳作，台積電青年書法篆刻大賽篆刻入選，中山青年獎書法入選，南瀛獎入選。

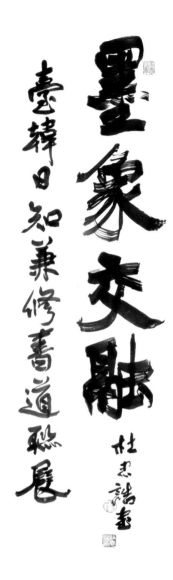

國家圖書館出版品預行編目 (CIP) 資料

出版單位：日知書學會

墨象交融：臺韓日知兼修書道聯展 / 蕭世瓊 , 馬魁瑞 ,
於同生執行編輯

ISBN 978-986-94424-0-4 （平裝） NT$: 1000

主辦單位	國父紀念館、日知書學會
發 行 人	蕭世瓊
主　　編	馬魁瑞
執行編輯	於同生
創 作 者	日知書學會（臺灣）、兼修會（韓國）
出版單位	日知書學會
住　　址	臺北市信義區富陽街 72 巷 5 號 7 樓
電　　話	02-27352086
傳　　真	02-27350602
展出日期	2017/2/18-3/1
設計印刷	優格廣告攝影有限公司
地　　址	臺南市東門路 3 段 37 巷 40 弄 6 號
電　　話	06-2680320
出版日期	中華民國 106 年 2 月
定　　價	新臺幣 1000 元
I S B N	978-986-94424-0-4

ISBN 978-986-94424-0-4

9 789869 442404